吴冠英 绘

童趣

节气 · 节日 · 生肖 · 星座

清华大学出版社
北京

内容简介

《童趣节气·节日·生肖·星座》包含节气、节日、生肖、星座4个分册,以杰出的艺术教育家、著名插画连环画艺术家吴冠英先生原创的近200幅童趣精美画作为赏阅主体,配以简练的文字,介绍了与人们生活息息相关的节气、节日知识,以及人们耳熟能详的生肖、星座知识。

本书画风淳美,童趣盎然,让人爱不释手,适合亲子共读,也非常适合热爱中国传统文化和绘画艺术的读者收藏、品读。

图书在版编目(CIP)数据

童趣节气·节日·生肖·星座 / 吴冠英绘 . —北京:清华大学出版社,2023.11
ISBN 978-7-302-64776-8

Ⅰ.①童… Ⅱ.①吴… Ⅲ.①儿童画-作品集-中国-现代 Ⅳ.① J229

中国国家版本馆 CIP 数据核字(2023)第 197283 号

责任编辑:田在儒
封面设计:傅瑞学
责任校对:李 梅
责任印制:杨 艳

出版发行:清华大学出版社
 网 址:https://www.tup.com.cn,https://www.wqxuetang.com
 地 址:北京清华大学学研大厦A座 邮 编:100084
 社 总 机:010-83470000 邮 购:010-62786544
 投稿与读者服务:010-62776969,c-service@tup.tsinghua.edu.cn
 质量反馈:010-62772015,zhiliang@tup.tsinghua.edu.cn
印 装 者:小森印刷(北京)有限公司
经 销:全国新华书店
开 本:216mm×210mm 印 张:15.4
版 次:2023年11月第1版 印 次:2023年11月第1次印刷
定 价:138.00元(全4册)

产品编号:093187-01

出 版 说 明

　　节气、节日、生肖、星座是世界文化的重要组成部分，是人们在对宇宙和自然的认知、探索过程中，逐渐形成的知识总结与习俗传承。了解节气、节日、生肖、星座的相关知识，有助于弘扬传统文化，促进文化交流，增强文化理解与文化认同。

　　节气、节日、生肖、星座与人们的生活息息相关，节气可以用来指导农业生产，帮助我们了解气候变化的规律；节日是庆祝、怀念的日子，有助于我们调节生活的节奏、珍惜生活的美好；生肖和星座是很多年轻人喜欢的话题，可以让我们认知自身与宇宙、自然的关系，作为总结人群性格的参考与谈资。

　　本书包括节气、节日、生肖、星座4个分册，以杰出的艺术教育家、著名插画连环画艺术家吴冠英先生原创的近200幅童趣精美画作为赏阅主体，配以简练的文字，介绍了节气、节日、生肖、星座的相关知识。

　　节气分册收录了吴冠英先生未完成的第6套21幅画作（缺的三幅用第5套补齐）。吴冠英先生存世的节气画作共有141幅，其中前5套节气画作收录在《童趣二十四节气》一书中。

节日分册收录了吴冠英先生近百幅节日画作，这些节日有的是传统节日，如春节、中秋节、清明节等；有的是源于对某人或某个事件的纪念，如端午节、国庆节等；还有的是国际组织提倡或流传世界各地的节日，如儿童节、劳动节、母亲节、父亲节等。

生肖分册收录了吴冠英先生创作的近百幅生肖画。中国传统的十二生肖是鼠、牛、虎、兔、龙、蛇、马、羊、猴、鸡、狗、猪，每个生肖都有自己独特的象征含义和传说故事。

星座分册收录了吴冠英先生创作的 12 幅星座画。在西方文化中有 12 个星座，分别为白羊座、金牛座、双子座、巨蟹座、狮子座、处女座、天秤座、天蝎座、射手座、摩羯座、水瓶座和双鱼座，每个星座都有自己的象征物和特点。

吴冠英先生创作的儿童画画风淳朴、色彩饱满、童趣盎然，深受各个年龄段读者的喜爱。本书印刷精美、图文并茂，适合儿童画爱好者欣赏、临摹和收藏，也适合所有童心未泯、喜欢绘画和传统文化的读者翻阅欣赏。

引　言

　　二十四节气是中国古代时节划分的方式之一。它是指每年按照太阳运行的位置，将一年分为 24 个节气，每个节气对应于太阳到达黄经 15 度的时刻，从而规定了节令的切换时间点。二十四节气是我国独特的民族文化遗产之一，反映了我国古代人们对于自然世界的深刻认识，具有很高的历史、文化和科学价值。

　　二十四节气对于我国的社会意义非常重大，给人们生产、生活、习俗等方面带来了很多启示和指导。在农业方面，二十四节气的划分为农民提供了判定耕种和收获的重要依据；在中药方面，二十四节气与中医药理论联系在一起，为中药的收集、陈化和使用提供了科学依据；在生活习俗方面，二十四节气也有很多与其相关的习俗和民俗，如春节、清明、端午、中秋等传统节日都与二十四节气密不可分。

　　二十四节气是我国古代智慧的结晶，它宣扬的是人类与大自然和谐共生的理念，具有深远的历史价值和文化意义。

目　录

立 春

立春是二十四节气的第一个节气。立是开始的意思，春代表生长，立春就是春季的开始。

立春后天气开始转暖，大地开始解冻，蛰居的虫类慢慢苏醒，河里的冰开始融化，气温逐渐升高，昼夜温差开始缩小。随着气温的变化，许多动植物开始进入生长期，春耕春种准备开始。

立春节气有很多民间习俗，如北方的春节祭祀、南方的踩春节等。此外，还有吃春卷、春饼等食俗。

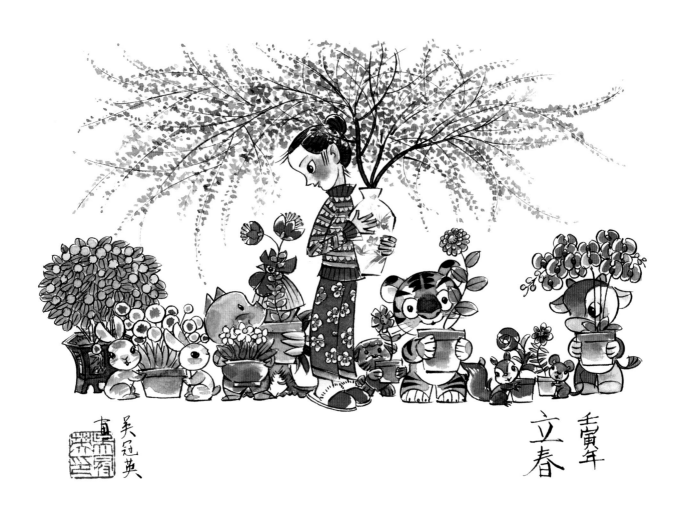

小女孩捧着一瓶蜡梅，蜡梅的枝条肆意伸张着，开出娇艳欲滴的花朵，好像女孩举着一把大大的蜡梅做成的伞，十分浪漫。小动物们也都捧着各种花和植物，有兰花、菊花、水仙、金橘等。这些都是春节期间人们在家里喜欢摆放的花，有许多吉祥的寓意。他们是要一起拜访亲朋好友吗？也许是要给各位读者送来祝福吧。

雨　水

雨水，东风解冻，散为雨矣。雨水是春季的第二个节气，这个节气标志着雨水开始增多，气温逐渐升高，冰雪融化，鸿雁北飞，大地开始变得湿润。

雨水期间，春耕开始，人们在田野里开始犁地播种、栽植作物。椿芽、金樱子、紫荆花等绽放；昆虫复苏，鸟类开始活跃。

雨水节气是一个重要的气候变化节点，民间有许多与雨水节气相关的习俗，如踏青、挂柳条、雨水饮、春祭寒食等。其中，踏青是最为盛行的传统习俗之一，人们在这个节日里走出家门，踏青赏景，欣赏生机勃勃的春日。

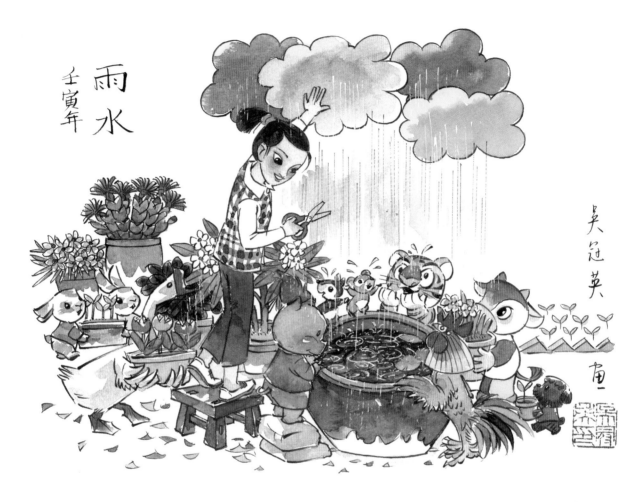

雨水
壬寅年

吴冠英

　　小女孩右手拿着剪刀，矮凳下的纸屑暗示出彩云是由小女孩裁剪出来的。彩云降下的雨水滴滴答答地落在养着红色鲤鱼的瓦缸里，小动物们十分开心地围绕在瓦缸旁，小牛、大鹅和小兔子都忙着把植物搬过来，让植物也享受这珍贵的雨水。俗话说"春雨贵如油"，这个时期的春雨对于冬小麦的生长十分重要，因此雨水像油一样珍贵。

惊 蛰

惊蛰是春季的第三个节气。这个节气标志着春雷开始响起，惊醒蛰虫，气温继续升高，万物开始萌发，春天的气息越来越浓。

北方地区开始进入适宜耕作的季节，天气渐渐暖和起来，桃花、杏花相继绽放，许多鸟类开始迁徙回到北方繁殖，一些昆虫，如蜜蜂、蝴蝶等也开始活动。南方地区则进入雨季，开始出现连续的降雨天气，水气渐盛。

惊蛰节气里民间有吃梨、炒豆、蒙鼓皮、祭白虎、吃龙须面等习俗。

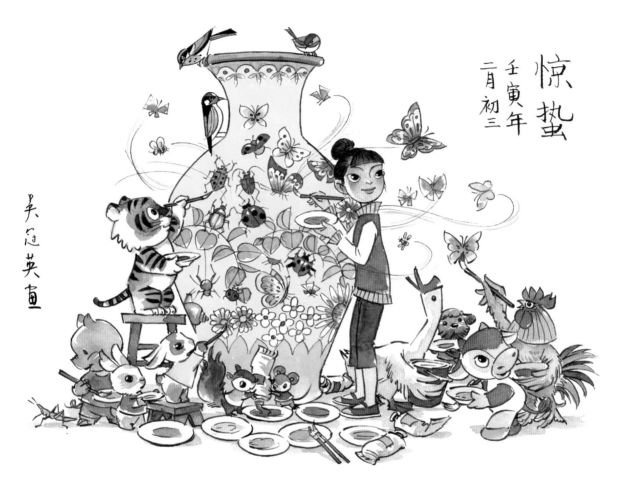

惊蛰
壬寅年
二月初三

吴冠英画

　　惊蛰时节，生机盎然，许多昆虫开始活动。小女孩和小动物一起在花瓶上画出各种美丽的蝴蝶等昆虫，连小老鼠、小兔子也在帮忙挤颜料。花瓶旁，小鸟和彩蝶翩翩起舞。不知是花瓶上的花鸟昆虫吸引来了真正的小鸟和彩蝶，还是画出的小鸟和彩蝶竟变成了真的，也许是我们"惊醒"了它们呢！

春 分

　　春分是春季的第四个节气。这个节气标志着昼夜平分，春天正式到来。此时，大地开始变绿，春天的景象愈发明朗。但仍需注意寒潮、雨雪等天气。

　　春分节气是万物开始复苏、生长繁衍的季节。此时果树花开，桃李杏梅等花卉竞相开放，鸟儿开始筑巢，活跃在枝头。春分期间，燕子也开始回归，这也是春天到来的一个重要标志。

　　春分节气是许多传统节日的起点，如清明节、寒食节等。此时，人们会去祭扫祖先和先烈，也会在山野旅行，欣赏大自然的美丽。

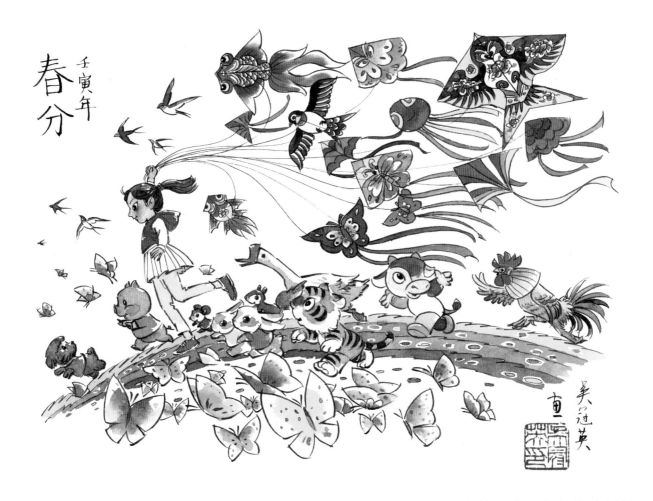

春分 壬寅年

　　因气候开始变得暖和，在民间有踏青、放风筝的习俗。小女孩举着五彩斑斓的各式风筝，开心地奔跑，风筝有金鱼、燕子、蝴蝶等各种图案。小动物们一起跑着、笑着、追逐着美丽的风筝，连蝴蝶、燕子也都飞来了，大家一起分享放风筝的喜悦。

清　明

4月　4日或5日

　　清明是春季的第五个节气，清明节也是中国的传统节日。此时，天气变暖，雨水渐多，多风，空气湿度增加，冬季的寒意与春季的暖意交替出现，空气中的细菌和病毒增多，此时应注意御寒和预防感冒。

　　清明是春季的重要节气，动植物的变化非常明显。此时，树叶长出嫩芽，鸟类开始筑巢，花朵逐渐盛开，动物的出没频率也提高了。

　　清明节气是祭祖、扫墓的重要日子，也是缅怀已逝亲人和先辈的节日。民间有春游踏青、插柳、放风筝等习俗；北方有清明蒸糕、南方有清明食粽等食俗。

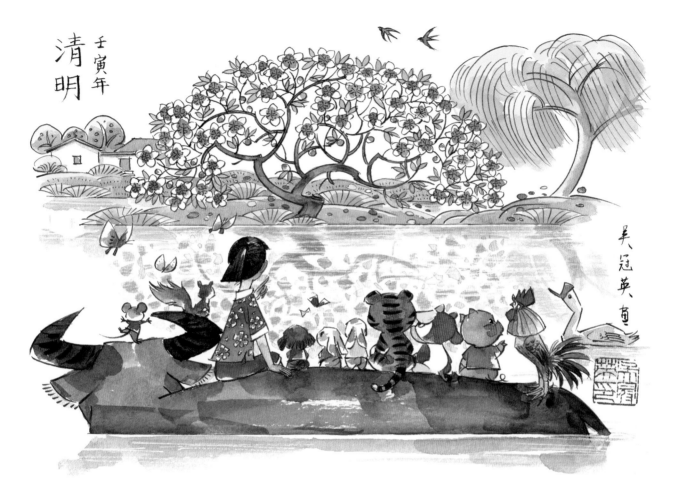

清明时节正是踏青的好时节。小女孩和小动物们横坐在水牛背上，欣赏着对岸的桃红柳绿、莺飞燕舞、白墙灰瓦，一派典型的江南景象。画中的景色极具装饰风格，桃树的形状、树枝、河岸、岸边的水草都是浑圆的造型，相映成趣，给人一种圆满的感觉。桃树和水中的倒影正好形成一个椭圆，好像一轮太阳在水中升起，十分有趣。

谷 雨

　　谷雨源自雨生百谷之意，是春季的最后一个节气。这个节气标志着雨水渐多，气温逐渐升高，昼夜温差变小，湿度增大，是植物生长和育种的重要时期。

　　谷雨节气是一年中花卉盛开的时候，万物开始繁衍生息，各种昆虫、鸟类也开始繁殖。

　　谷雨是一个具有重要意义的节气，人们在这一天通常会进行祭祀活动，祈求风调雨顺、五谷丰收。另外，还有喝谷雨茶、赏花等习俗。

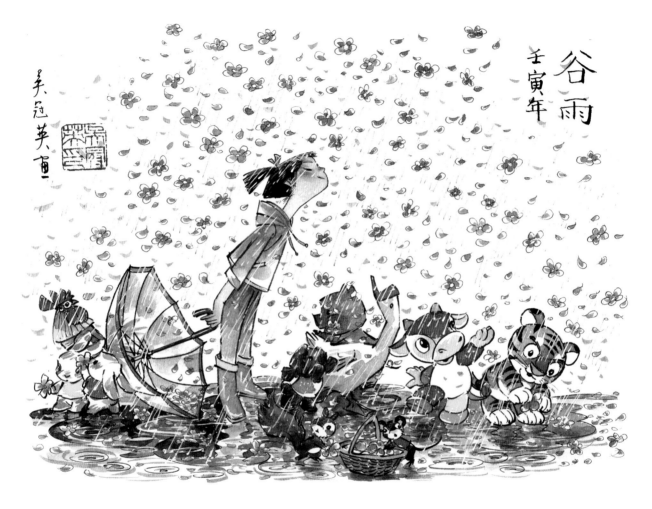

谷雨时，雨水渐多，花卉盛开，画中这两种现象被巧妙地结合在一起。4月正是樱花盛开的季节，被雨水打落的粉色花瓣漫天飞舞，如同花雨，小女孩不禁丢了雨伞，尽情地享受着雨中的芬芳。小动物们忙着拣拾、收集花瓣，十分浪漫有趣。在下雨时节，你是否也注意到了那些落在地上的美丽花瓣呢？

立 夏

5 月　4 日或 5 日

　　立夏是夏季的第一个节气,这个节气表示告别春天,因此又称"春尽日"。过了这个节气,气温将逐渐升高,日照时间也变得越来越长,夏天真正到来了。

　　立夏之后,各种植物的生长速度加快,可以听到蝼蝈在田间、青蛙在水塘的鸣叫声,农田里可以看到蚯蚓掘土,蔓藤植物开始快速攀爬生长,冬小麦扬花灌浆,油菜接近成熟。万物并秀,红紫芳菲。

　　夏天的到来也意味着节日和娱乐活动的增多,旅游、露营、野炊、户外活动等多种娱乐方式更加适合夏季,同时夏季也是品尝新鲜水果的季节。

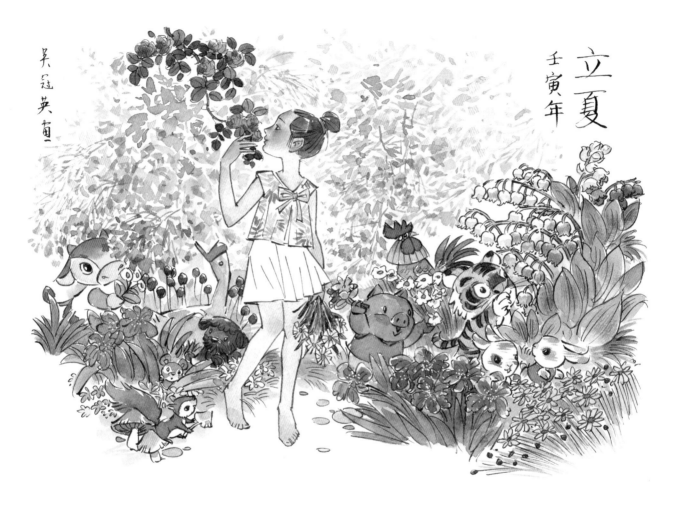

　　小女孩穿上了清凉的夏装，和小动物们置身于一个姹紫嫣红的花园。她轻轻回眸，细嗅蔷薇，小动物们也在尽情地享受着各种花的芬芳，小松鼠还欣喜地发现了雨后冒出的小蘑菇。画中有紫色的鸢尾花、白色的铃兰花、粉紫色的蔷薇、紫红色的郁金香、黄色的小雏菊，都是立夏前后盛开的花。在你家附近的花园里能看到哪些花呢？

小　满

　　小满是夏季的第二个节气，这个节气气温逐渐升高，逐渐转为炎热的夏季气候，大地开始进入丰收的季节。

　　小满时节，植物进入一年中生长旺盛的时期，江南的水稻、黄豆等农作物进入稻花香、豆荚鼓起的时期，秀丽的牡丹也在这个时候盛开。在北方地区，小麦、玉米等作物也进入了生长的旺盛期。

　　小满节气是传统的农耕节气，人们普遍喜欢在这个时候祭天祈雨，以保证农作物的顺利生长。民间有小满动三车（水车、油车和丝车）、抢水、食野菜等习俗。

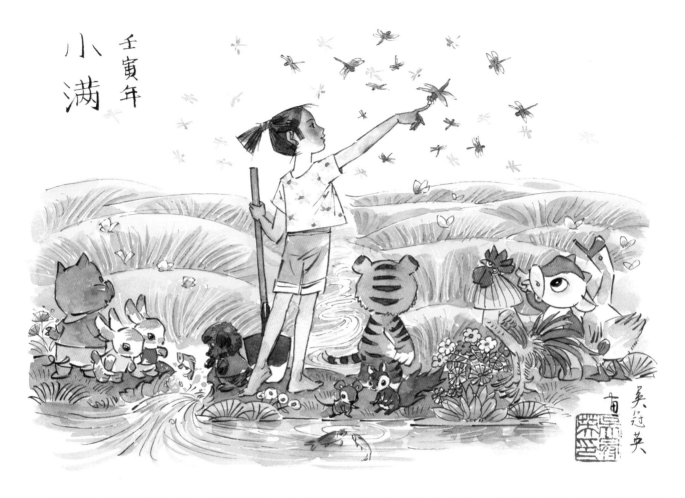

小满　壬寅年　吴冠英

　　远处的麦田黄绿相间、随风摇曳。小满是麦子开始成熟的季节。青青的麦穗开始灌浆但还没有成熟，因此叫小满。小满时节正是初夏，小女孩在劳作的间隙，注意到了漫天飞舞的蜻蜓和蝴蝶，一只蜻蜓轻轻停在她的指尖。画中有一条小溪潺潺流过，所谓"小满鱼漫塘"，此时是鱼儿觅食的高峰季节，更容易垂钓。几只小动物欣喜地看着水里的鱼儿，也许在跟它们打招呼。

芒 种

芒种是夏季的第三个节气，这个节气气温逐渐上升，高温天气频发，天气开始炎热。

南方地区已经进入了梅雨季节，气温高、湿度大，晚稻在这个时节播种。北方则开始进入旱季，农作物生长速度加快，麦子开始收割，苞谷、豆类等农作物开始成熟。此时适合种植番茄、辣椒等夏季作物。鳜鱼、青鳝等开始进入繁殖季节，蝉、蟋蟀等开始鸣叫。

芒种节气正处于饮茶的好时节，饮茶可以清热解暑，因此民间有多饮茶的习俗。此外，还有煮梅、吃菩苈菜等习俗。

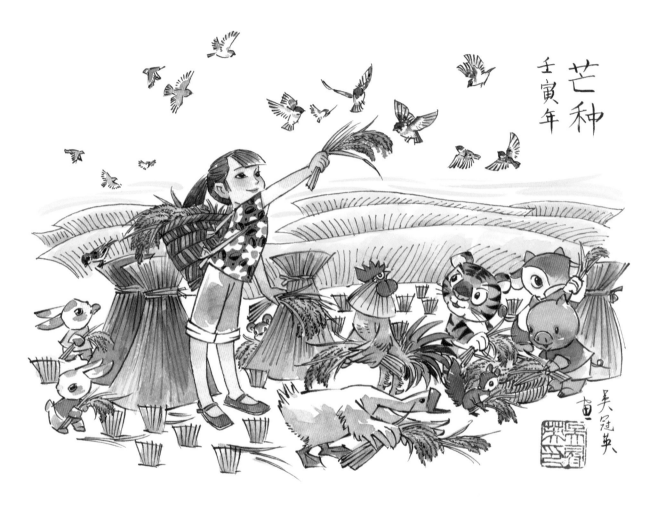

　　此时夏熟的麦子亟待收获，秋熟的稻子需要播种，因此芒种也有谐音"忙种"，即农事忙碌之意。小女孩和小动物们都在田间忙碌着。小女孩背着竹篓，里面塞满了沉甸甸的麦穗。她拿起麦穗举向天空，与小鸟分享着丰收的喜悦。小动物们也帮忙在田里捡麦穗，小猪已经盛满了整整一个簸箕呢！小女孩乐于分享、小动物们勤俭又不浪费粮食的品质值得我们学习。

夏　至

6 月　21 日或 22 日

　　夏至是夏季的第四个节气，同时也是中华民族传统文化中一个重要的节日。夏至是一年中白天最长的一天。此时，气温达到最高点，大地开始进入盛夏，北方的雷阵雨和江淮的梅雨频繁。

　　夏至时节是许多植物果实成熟的时期，如枣、荔枝等。另外，夏至还是一些昆虫、鱼类产卵的重要时期。

　　夏至节气民间有吃面的食俗，此外，夏至还是许多地方举行龙舟比赛的日子。夏至后，人们普遍会食用清补凉汤、凉茶、酸梅汤等来消暑。

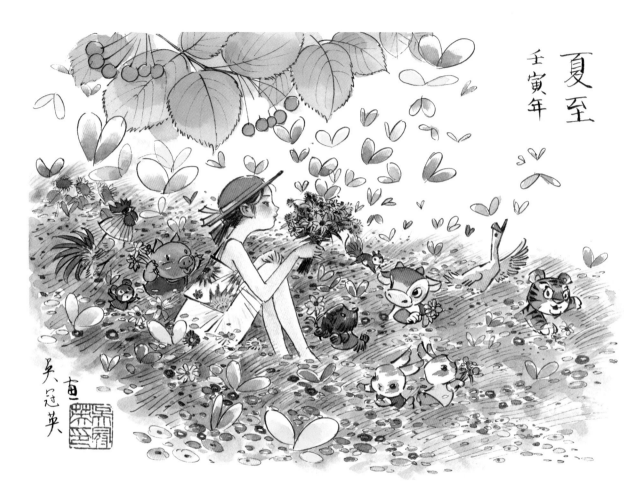

夏至
壬寅年

吴冠英

　　小女孩和小动物们躲在了树荫下，享受着树下的清凉。画中百花争艳，引来无数的彩蝶。小女孩戴着漂亮的橙色草帽，欣赏着手中刚采的鲜花，小动物们则或在赏花或在觅蝶，好不快活。绿草如茵，随风轻轻舞动，小动物们好像在柔软的绿茵中游泳。画家将四处飞舞的蝴蝶画成心形，我们的心也似乎随着这些美丽的蝴蝶一起翩翩起舞。丰富多彩的颜色表现出梦幻般的夏天。

小 暑

7 月　6 日或 7 日

　　小暑是夏季的第五个节气，这个节气标志着开始进入伏天，大地开始进入酷暑的季节，空气湿度明显增加，使人感到更加闷热。同时，雷雨频繁发生，有时还会伴随着强烈的风暴。

　　小暑时节，作物的生长速度加快，农作物开始成熟。此外，许多动物开始繁殖，如黄牛、羊、鸟类等。

　　小暑节气在北方地区有"头伏吃饺子"的传统习俗，南方地区有尝新米、品新酒等习俗。

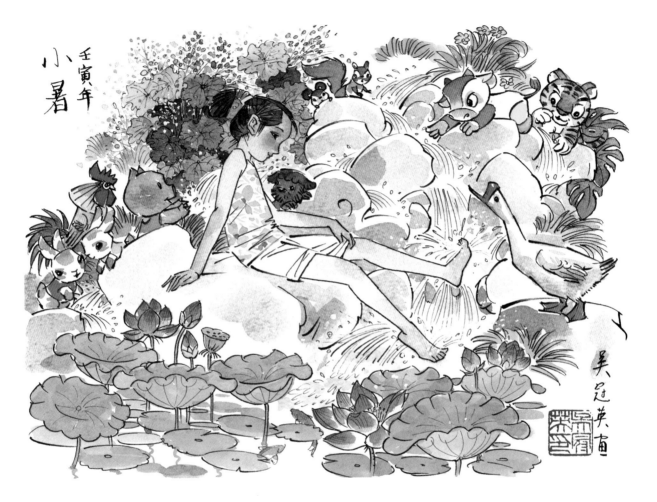

小暑 壬寅年

　　天气炎热，待在哪里更加清凉呢？当然是水边！溪水从高处潺潺流下，在石头间跳跃着落入池塘。小女孩惬意地坐在石头上，挽起裤腿，把脚伸进凉凉的水里，看着水花四溅。小动物们也忍不住探进水里感受着清凉。在池塘里，盛开的荷花、欲放的花苞、嫩嫩的莲蓬、碧绿的莲叶摇曳多姿。这幅画是否也让你想到了在水边快乐的童年呢？

大　暑

大暑是夏季的最后一个节气，这个节气标志着气温达到最高点，大地开始进入酷热难耐的季节。

大暑节气，一些植物开始成熟，例如玉米、番茄、西瓜、葡萄和桃子等水果蔬菜，这是一个丰收的季节。然而，由于天气非常炎热，许多动物和植物也会感到不适和压力，需要采取措施来保护它们。

许多地方会在这一天举行祭祖活动，同时还会祈求健康、安全和平安。此外，人们还会吃一些夏天的清凉食物，如冰淇淋、凉粉、凉茶等，以缓解夏季的炎热。

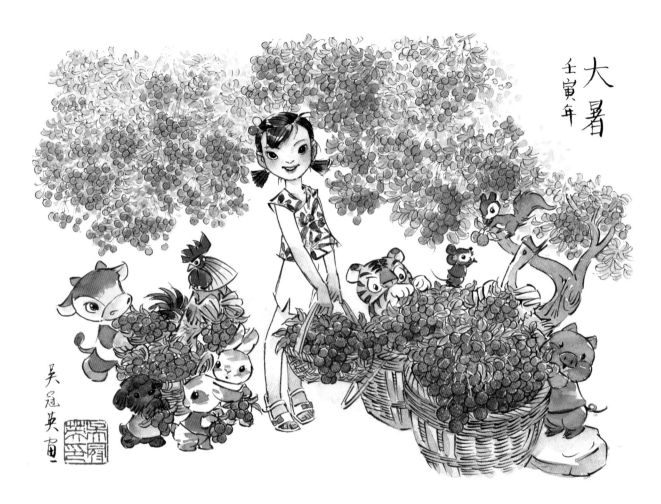

大暑
壬寅年
吴冠英画

　　大暑时节，炎热的天气和充足的阳光加快了水果的成熟。画中粉红的荔枝挂满了枝头，似乎空气中都弥漫着荔枝的清香。小女孩和小动物们已经采满了几大筐荔枝，脸上是抑制不住的笑容。在大暑这天，福建莆田人家素有吃荔枝的习惯。晶莹剔透、香甜可口的荔枝是否也是你夏天美好的回忆呢？

立 秋

立秋是秋季的第一个节气，这个节气标志着秋天开始了，气温开始回落，虽然天气还很炎热，但夜晚开始变得凉爽。此时，南方的雨水逐渐减少，北方的气温开始降低，出现早霜的现象。

随着气温的变化，中稻开花结实，大豆结荚，玉米抽雄吐丝，棉花结铃，甘薯薯块迅速膨大，某些鸟类开始迁徙，鱼类也开始下沉，蛇和蝎子等爬行动物则开始活跃。

立秋节气民间有祭祀土地，庆祝丰收，以及晒秋、贴秋膘、咬秋等习俗。

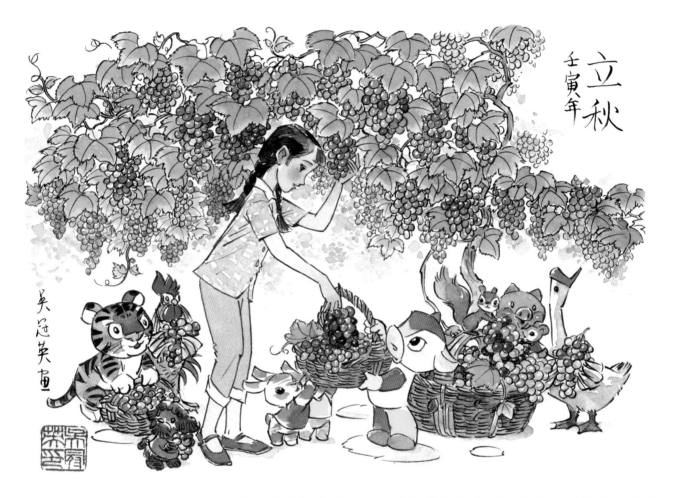

立秋
壬寅年

吴冠英画

小女孩正在采摘葡萄，一串串的葡萄挂在藤条上，犹如紫色的宝石，令人心旷神怡。小动物们也没有闲着，拿来藤编的小筐，把刚采摘的葡萄放好。立秋虽然带一个"秋"字，却仍然酷热难耐，俗称"秋老虎"。此时酸甜可口的葡萄是降暑的必备佳品。看着小女孩和小动物们高兴的样子，就知道今天会有葡萄的盛宴啦！

处　暑

　　处暑是秋季的第二个节气，气温和湿度较高，但降雨量逐渐减少，大地开始进入凉爽的季节。处暑后，白天时间逐渐减少，夜晚时间逐渐增多。

　　处暑时节，一些农作物开始收获，如中稻、南瓜、玉米等作物；一些果蔬进入成熟期，如苹果、梨、石榴等。

　　民间有吃糯米丸、鸭子、龙眼等饮食习惯。同时，在处暑这一天还有放河灯、开渔节等习俗。

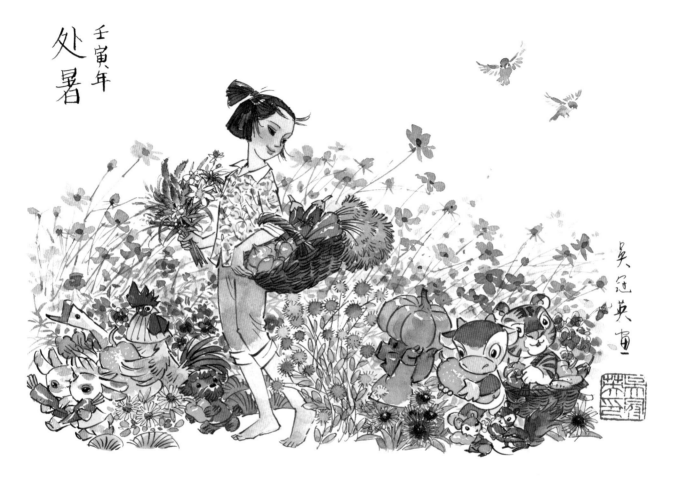

处暑中的"处"即"去"，含终止之意，处暑意味着暑气开始消退。"离离暑云散，袅袅凉风起。"小女孩的头发随风飘起，背后紫罗兰色的花丛也跟着舞动，让人感受到一阵清爽的凉风。处暑前后也是一个丰收的季节，小女孩的竹篮里放满了茄子、胡萝卜、洋葱、西红柿，小动物们也忙着搬运南瓜、冬瓜、辣椒等。有这么多瓜果蔬菜，可以做出什么美味佳肴呢？

白 露

　　白露是秋季的第三个节气，这个节气标志着天气开始逐渐变凉，气候变得干燥，南方地区开始进入秋旱季节。

　　此时进入秋收秋种的忙碌季节，谷子、高粱、大豆、玉米、棉花等需要抢收，冬小麦需要抢种。鸿雁和燕子等候鸟开始南飞避寒，各种动物开始储存过冬的食物，一些昆虫开始活跃，例如蚂蚁和蝗虫。

　　吃龙眼是白露节气的一个传统食俗。同时，还有秋社、收清露、酿五谷酒、喝白露茶等习俗。

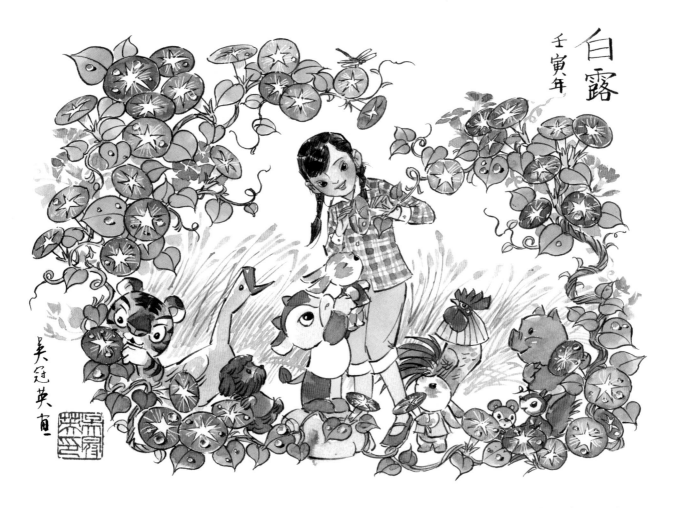

因为这个节气夜晚温度较低，在清晨常会看到草木上凝结的白色露水，故被称为"白露"。白露前后正是牵牛花盛开的时节，画面中，牵牛花茎弯弯曲曲地环绕着小女孩和小动物们，浪漫的蓝紫色牵牛花像一个个小喇叭。画面中的小兔子被小牛抱起，眯起眼睛正要开心地品尝牵牛花上的露水。你有注意过清晨植物上晶莹剔透的露水吗？

秋 分

9 月　22 日或 23 日

　　秋分是秋季的第四个节气，这个节气标志着昼夜平分，秋天正式到来。此时气温逐渐降低，白天和夜晚温差增大，早晚出现霜冻和露水，大地开始变得金黄。

　　秋分节气是中国农民的丰收节，是许多作物成熟被采摘的时候，如晚稻、棉花、枣、梨、葡萄等，油菜开始播种。

　　秋分节气在中国古代传统文化中有着重要的地位，人们用大宴席、祭祀等活动来庆祝和感恩收获。此外，秋分节气还是一些节日的前奏，如中秋节和重阳节。

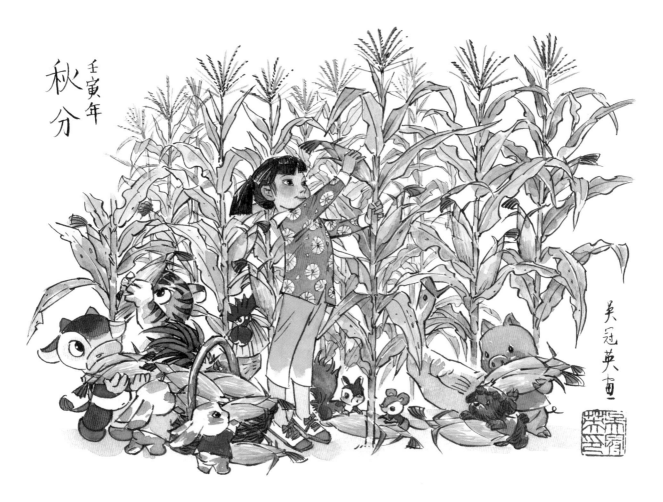

秋分 壬寅年

民间有句谚语"白露谷，寒露豆，玉米收在秋分后"。夏播玉米一般在秋季 9 到 10 月份收获。画中表现了采摘玉米的场景。高高的玉米秆下，小女孩左手握着秆，右手正要把一个玉米掰下来。小动物们也在努力帮忙，把摘下的玉米放进篮子里。剥开青青的玉米皮，里面就是金黄色的玉米了。当秋天来临，你是否注意到郊外高高的玉米田呢？

寒 露

寒露是秋季的第五个节气，这个节气标志着天气开始变冷，天气晴朗的日子渐渐减少，雾气和露水更加明显，大地开始进入枯萎的季节。

寒露节气，植物逐渐枯黄，树叶由绿色变为黄色、红色或橙色。动物开始纷纷收集食物并储存起来，为接下来的严冬做准备，此时的农事活动主要是收获冬季作物和准备种植春季作物。

寒露节气与农历的九月九有关联，在中国的传统节日重阳节，人们通常会爬山、观赏菊花、赏月、饮茶、吃重阳饼等，寓意阴阳合和之日为阳气最旺之时。此外，一些地方会举行品尝秋果、制作蜜饯等民俗活动来庆祝寒露节气。

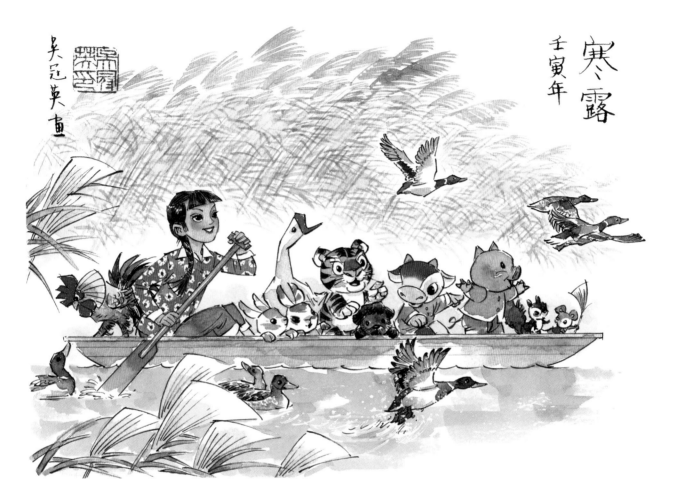

　　小女孩快乐地划着船，和一群小动物们穿梭在芦苇荡中。深秋时的芦苇披上了金黄的外衣，开出了白色的芦花。"夹岸复连沙，枝枝摇浪花。月明浑似雪，无处认渔家。"描述的正是如雪般的芦花。画面中还有一群野鸭，深秋时节它们正在向南迁徙，一只野鸭与偶遇的小女孩和小动物们比赛谁更快。当秋天来临，你注意到周围景色的变化和迁徙的鸟类了吗？

霜　降

霜降是秋季的最后一个节气，这个节气标志着天气开始变得寒冷，夜晚的温度会更低。此时大地逐渐冷却，预示着将要进入寒冷的冬季。

随着气温逐渐降低，植物的生长速度开始放慢，树叶逐渐变黄、变红，开始从树干上掉落。此时，很多的果实陆续成熟，如苹果、橙子、柿子等。各种鸟类继续迁徙，以及其他冬季的适应性变化开始逐渐显现。

在江南一带，人们会在霜降期间拜祖神，祈求来年平安幸福；在沿海地区还有打铁犁的习俗，制作犁的铁头并用它们犁地以祈求来年风调雨顺、丰收好运。

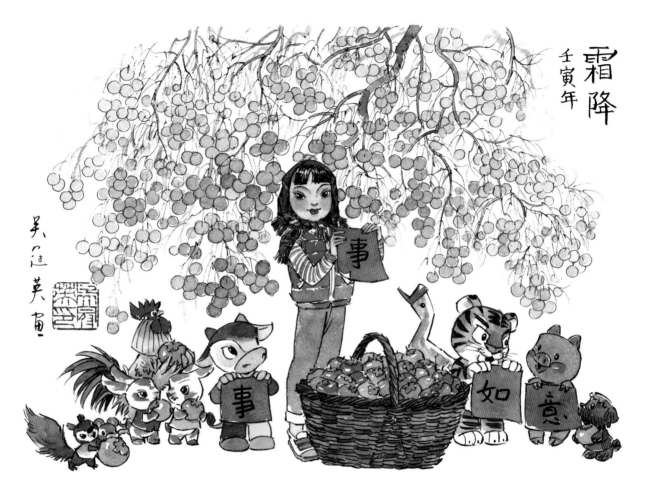

　　霜降时节，温度降低，小女孩背后有一棵很大的柿子树，上面结满了金黄色的柿子。小女孩和小动物们已经摘了满满一大筐柿子，一个个看上去圆润饱满，十分诱人。柿子在中国文化中一直有着吉祥如意的象征含义，因为"柿"与"事"同音，柿子也象征了"事事如意"。小女孩和小动物们正举着"事事如意"四个字给大家送祝福呢！

立 冬

　　立冬是冬季的第一个节气，这个节气标志着冬天开始了，天气逐渐转凉，北风逐渐加强，气温逐渐下降，天空也开始变得灰暗，秋天的色彩慢慢消失。

　　随着气温的降低和天气的转凉，许多冬季动物开始活跃，包括山羊、熊、鹿、鼠和狐狸。而大部分草木也进入了休眠期，等待来年春天的到来。

　　中国北方许多地方这一天会有吃饺子的食俗，认为饺子形状像金元宝，象征着财富和好运。南方地区这一天则是食用勾芡鸡汤、鲜虾云吞面等食品，以保暖身体、预防感冒。

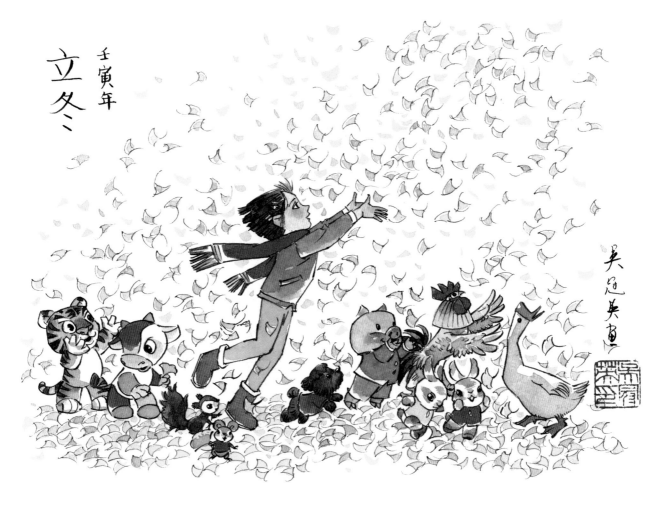

立冬 壬寅年

画面中金黄的树叶在空中飞舞着，小女孩和小动物们伸手想要接住从树上吹落的叶子。形状像小扇子的银杏树叶，落在地上像铺了一层金黄色的地毯，我们似乎可以听到踩在上面簌簌的声音。漫天飞舞的树叶，似乎下了一场金色的雨，是那样的绚烂。当一阵风吹过，我们也会忍不住像小女孩一样，用手接住美丽的落叶。

小　雪

11 月　22 日或 23 日

　　小雪是冬季的第二个节气，这个节气标志着天气开始变冷，特别是北方地区，天气变得更加寒冷干燥，大地开始进入冬眠的季节。

　　小雪节气中，天寒地冻，绝大部分植物已经凋谢。松鼠、黄鼠狼等动物也早已将食物储存起来，以备寒冬之用。

　　北方地区主要有驱寒、祭祖、祈年等习俗。江苏南通、淮安及周边地区，民间还有小雪吃柿子、吃饺子、插秧、织布、赛船等传统节庆活动。

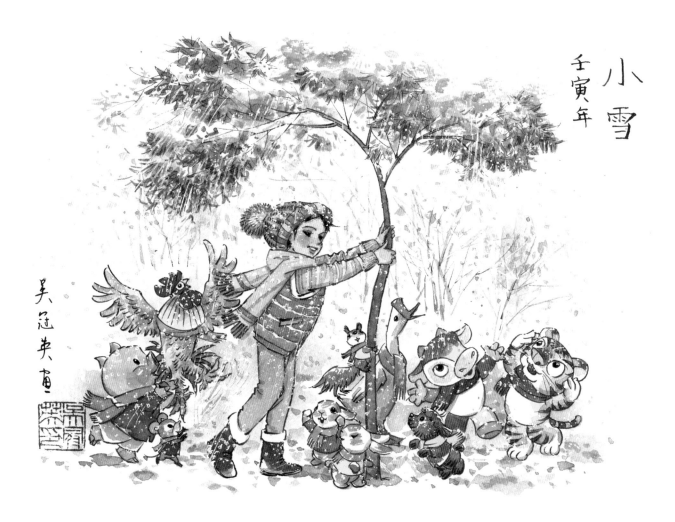

小雪

壬寅年

吴冠英 画

　　小女孩手扶着一棵枫树，似乎在把树上的雪摇下来。小动物们都在欢呼雀跃着，享受着雪落在身上的快乐。此时天气很冷，连小动物们都戴上了围巾。红色的枫叶在白雪的映衬下格外美丽，树上留有的空白应是白雪压住了枝头，几处灰色的笔触则给人一种湿润的感觉。白色的快速线条表现了雪下落的速度，让我们仿佛也能感受到雪花落在脸上的凉意和快乐。

大 雪

大雪是冬季的第三个节气，这个节气标志着天气开始变得寒冷，地面冻结，积雪逐渐加厚，开始出现冰雪灾害和道路结冰等现象。

大雪时节是动物越冬的季节，许多动物开始减少活动进入休眠，少部分活跃动物还在寻找食物度过冬天。植物生长周期变慢，进入休眠期，少部分草木还能在冰雪覆盖下存活。

山西的太原和晋中会举行打糍粑活动以祈求丰年岁岁平安；山西的寿阳县还有游白城的民俗活动；湖南的娄底市会有湘南祭雪活动等。

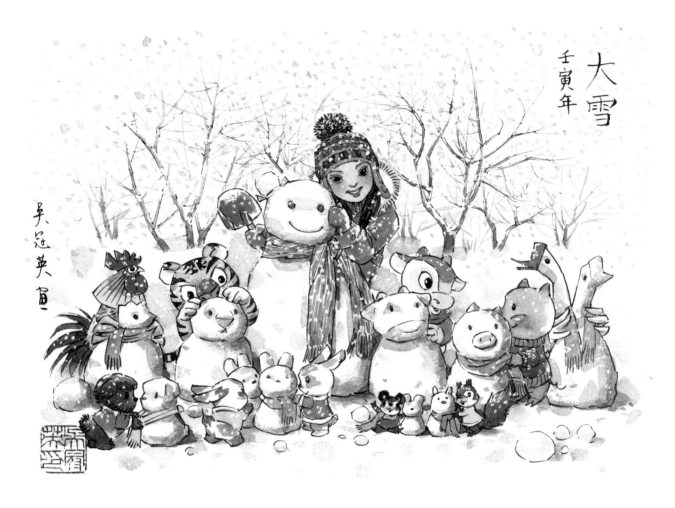

　　画面的背景中，所有的树已经掉光了叶子，说明寒冬已经来临。画面中呈现出纷纷扬扬的大雪，浅灰色的笔触表现了鹅毛般的雪花。前景中，小女孩和小动物们在展示着自己堆的雪人。噢！不对。只有小女孩堆的是雪"人"，小动物们堆的都是自己的形象！他们还贴心地给雪人围上了围巾。大家来看看，谁堆得最好呢？在冬天，你是否也有和小伙伴们堆雪人的经历呢？

冬 至

　　冬至是冬季的第四个节气，也是一年中白天最短的一天。天气也趋向寒冷，北风和雪花会逐渐来临，窗户上会形成漂亮的冰花。

　　大部分鸟类和哺乳动物都会各尽本能，如南迁、蛰伏、冬眠等，以求平安度过寒冬。一些植物会停止生长，进入休眠期，松果的果实则开始成熟。

　　冬至节气最常见和广泛的习俗就是吃饺子。此外，吃汤圆、煮黄豆等习俗也极为普遍，旨在迎接冬至，祈求安康幸福。

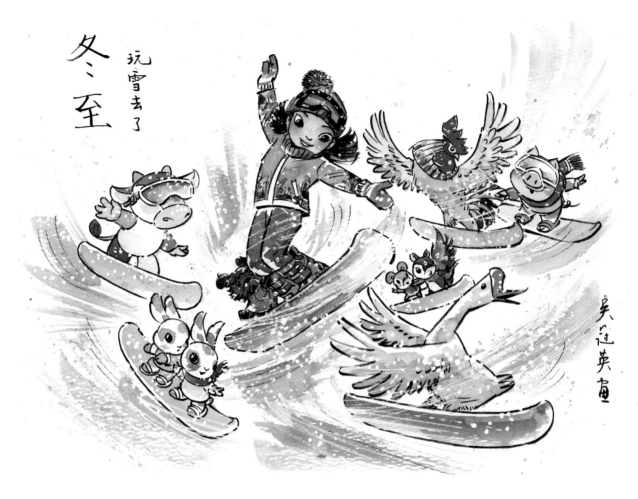

冬至 玩雪去了

吴逸英画

　　冬至日是数九寒天的第一日，俗称"冬至交九"，此日北半球夜最长且白昼最短。冬至时节的降雪越来越多，意味着又到了滑雪的季节啦！画中的小女孩和小动物们开心地用单板滑雪。蓝灰色的笔触中点缀着白色的雪花，表现出滑雪中雪花四溅的激情与快乐。

小 寒

 小寒是冬季的第五个节气，这个节气标志着天气开始变得更加严寒，早晚温差较大，雪灾和冰冻现象也较为常见。

 许多植物进入休眠状态，枯萎的树叶飘落，裸露的树木寂静地伫立；寒冬作物则开始生长，如小麦、大麦等。昆虫开始进入休眠期，黑熊、麋鹿等也进入冬眠状态。鸟类会迁徙或者聚集在一起取暖。

 小寒时节，人们通常会吃腊八粥、菜饭、糯米饭等食物，以此祈求平安和健康。

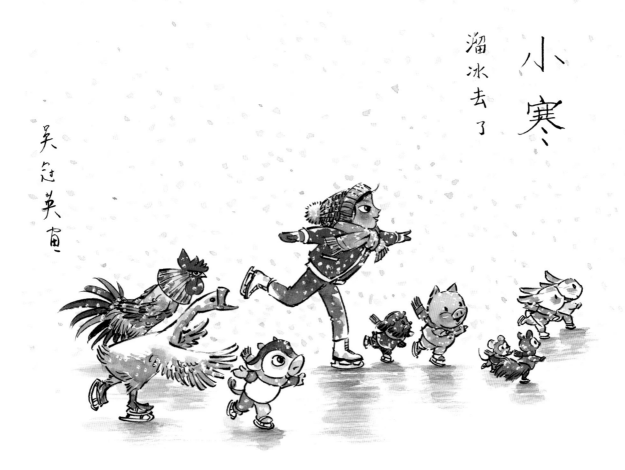

小寒

溜冰去了

吴冠英 画

小寒标志着开始进入一年中最寒冷的日子。小寒正处在"二九""三九"期间，俗话说"三九四九冰上走"，此时气温低至湖水、河水都开始结冰了，但这也开启了冬天的一项快乐运动——溜冰！小女孩和小动物们在冰面上开心地张开双臂滑着冰，灰色的冰面上映衬着他们彩色的倒影。天空中飞扬的雪花被想象成彩色的点缀，烘托出小伙伴们欢呼雀跃的心情。

大　寒

大寒是冬季的最后一个节气，这个节气标志着气温达到最低点，北风呼啸，天空晴朗，夜晚常有大霜出现，大地进入冬季的尾声。

此时，大部分动物进入冬眠状态，鱼类活动减弱，植物基本处于休眠或枯萎状态。

大寒至立春这段时间，因为跨越春节，所以有很多重要的民俗重叠，包括赶寒、办年货、除尘、迎年、贴年红、包饺子等。

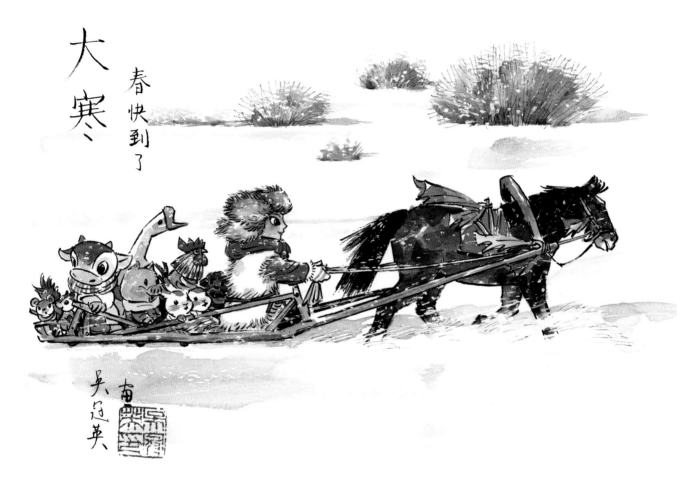

大寒　春快到了

吴冠英

　　"寒气之逆极，故谓大寒"。小女孩穿着暖和的羊皮袄，身系红色腰带，戴着皮帽，小动物们也都围着围巾以抵御寒冷。小女孩驾着马车，和小动物们穿梭于风雪中。过了大寒又将立春了，这个时节也是家家准备年货、迎接春节的时候。这个时候的你是不是也在回家的路上，准备和家人团聚过节呀？

童趣

吴冠英 绘

节气·节日·生肖·星座

清华大学出版社
北京

内 容 简 介

《童趣节气·节日·生肖·星座》包含节气、节日、生肖、星座 4 个分册，以杰出的艺术教育家、著名插画连环画艺术家吴冠英先生原创的近 200 幅童趣精美画作为赏阅主体，配以简练的文字，介绍了与人们生活息息相关的节气、节日知识，以及人们耳熟能详的生肖、星座知识。

本书画风淳美，童趣盎然，让人爱不释手，适合亲子共读，也非常适合热爱中国传统文化和绘画艺术的读者收藏、品读。

图书在版编目（CIP）数据

童趣节气·节日·生肖·星座 / 吴冠英绘 . —北京：清华大学出版社，2023.11
ISBN 978-7-302-64776-8

Ⅰ.①童… Ⅱ.①吴… Ⅲ.①儿童画-作品集-中国-现代 Ⅳ.① J229

中国国家版本馆 CIP 数据核字（2023）第 197283 号

责任编辑：田在儒
封面设计：傅瑞学
责任校对：李 梅
责任印制：杨 艳

出版发行：清华大学出版社
　　　　　网　　　址：https://www.tup.com.cn，https://www.wqxuetang.com
　　　　　地　　　址：北京清华大学学研大厦A座　　　　　邮　　编：100084
　　　　　社 总 机：010-83470000　　　　　邮　　购：010-62786544
　　　　　投稿与读者服务：010-62776969，c-service@tup.tsinghua.edu.cn
　　　　　质量反馈：010-62772015，zhiliang@tup.tsinghua.edu.cn
印 装 者：小森印刷（北京）有限公司
经　　销：全国新华书店
开　　本：216mm×210mm　　　　　印　　张：15.4
版　　次：2023年11月第1版　　　　　印　　次：2023年11月第1次印刷
定　　价：138.00元（全4册）

产品编号：093187-01

引　言

　　节日是人们生活中约定俗成、共同纪念或庆祝的重要日子。每逢节日，人们会举行特定的文化活动或节日仪式。节日作为文化传承和交流的重要载体，在社会中具有重要的意义和价值。

　　中国是一个拥有悠久历史和丰富文化的国家，经过几千年的传承与交融，我们的节日丰富多彩，呈现出鲜明的民族特色和时代特征。

　　传统节日是中国的重要文化遗产，有着悠久的历史，大部分节日都有着深厚的民俗文化底蕴和艺术表现形式。主要的传统节日包括春节、元宵节、清明节、端午节、中秋节等。这些节日在中国的民间有着很高的崇拜度和传承价值，不仅反映出中国人的思想观念、习俗和精神文化，也反映出中国人对于生命周期和传承的态度。

　　现代节日是在新中国成立以后形成的节日，是由政府和社会发起的一些新型庆祝和纪念活动。主要的现代节日包括国庆节、劳动节、儿童节等。这些节日反映了现代中国的经济、文化、科技发展和社会进步，对于建设中国特色社会主义事业有着重要的意义。

目　录

元　旦

　　元旦是每年的 1 月 1 日，也称新年，是全世界都在庆祝的一个非常重要的节日。在中国，元旦是全国性的法定节假日，有着特殊的意义。元旦标志着新一年的开始，人们会在这个特别的日子里祈求好运和幸福，同时也会制订新的计划和目标迎接新一年的开始。

　　在元旦这一天，人们会进行一系列有趣的庆祝活动，如举办晚会、看烟火、和家人朋友聚餐、发微信祝福等。

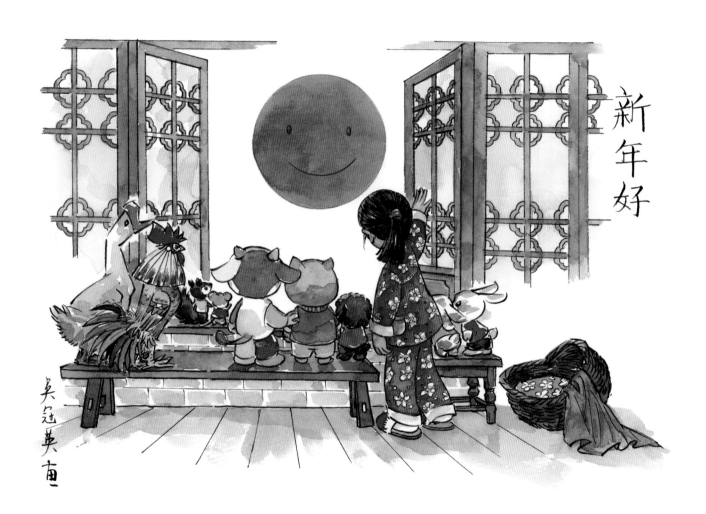

新年好

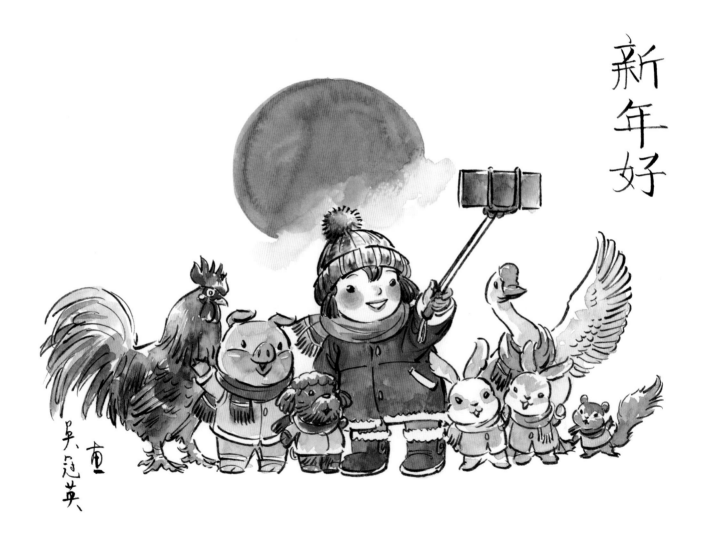

新年好

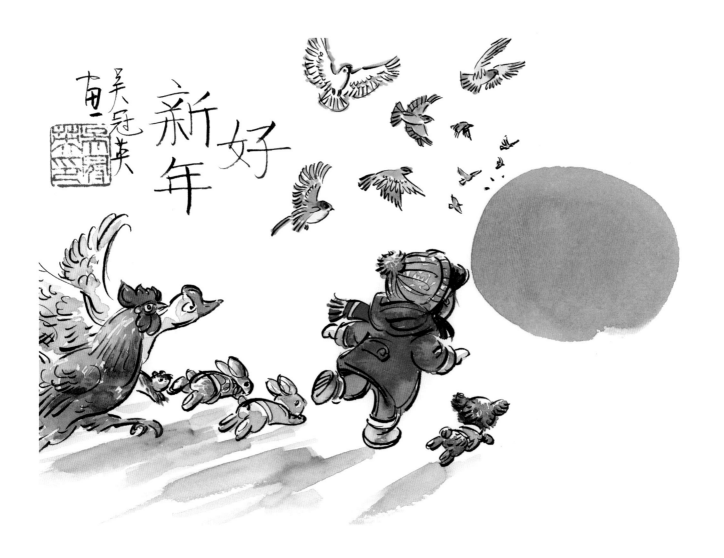

新年好

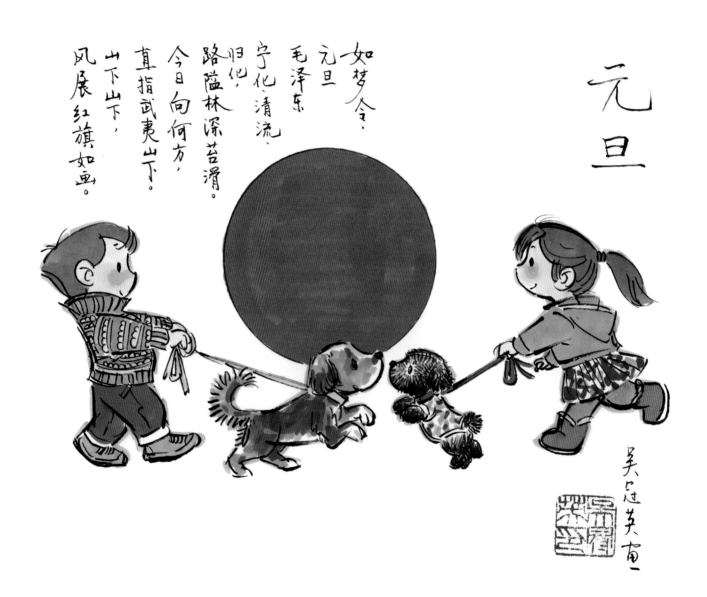

元旦

如梦令·元旦
毛泽东

宁化、清流、归化，
路隘林深苔滑。
今日向何方，
直指武夷山下。
山下山下，
风展红旗如画。

吴冠英 画

4

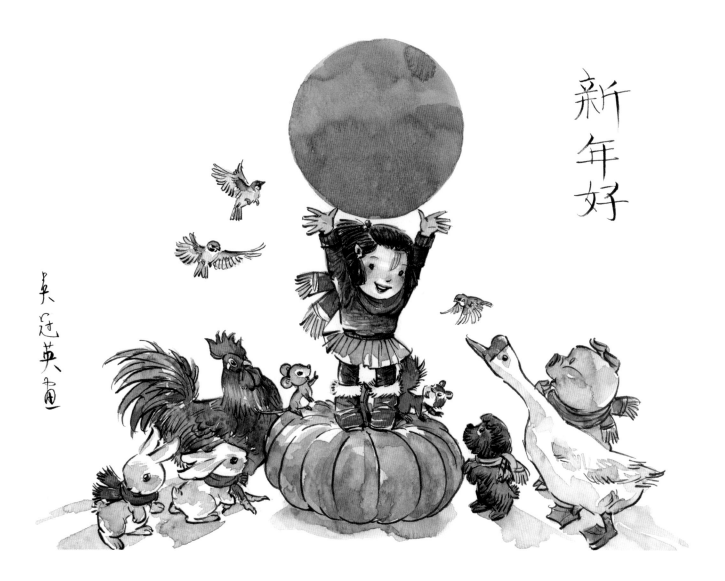

新年好

春 节

春节即中国农历新年，俗称"新春""过年"。春节是中国最重要的传统节日，也是中国人民最喜欢的节日之一。对于中国人，春节最大的主题是阖家团圆，漂泊在外的人会尽可能在春节期间回到自己的家乡与家人共度时光。

狭义的春节是指正月初一这一天，而广义的春节则是指从腊月小年开始持续到正月十五，其中又包括小年、除夕、初一、初三、初五、十五等若干节日。人们会在这些节日里进行各种活动，如办年货、贴年红、放爆竹、吃年夜饭、守岁、拜年、迎财神、赏花灯等。

春节与清明节、端午节、中秋节并称为中国四大传统节日。春节的传统文化起源于汉朝，约有两千多年的历史。春节民俗经国务院批准被列入第一批国家级非物质文化遗产名录。除了中国以外，一些东亚、东南亚国家和地区也会庆祝春节，如朝鲜、越南和新加坡等。

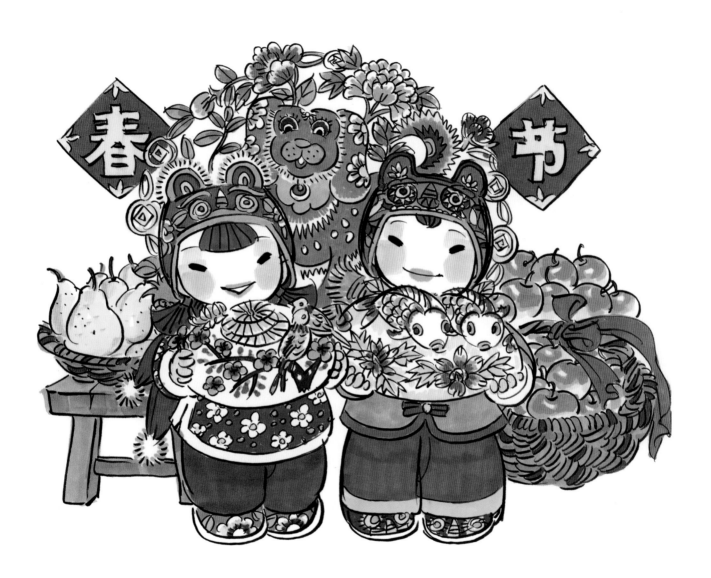

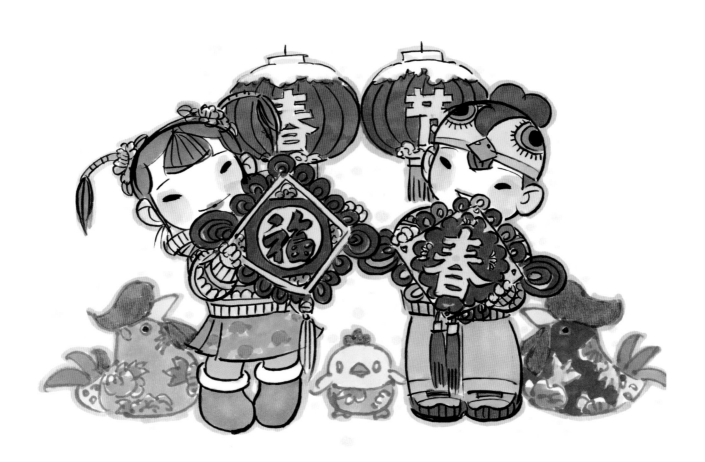

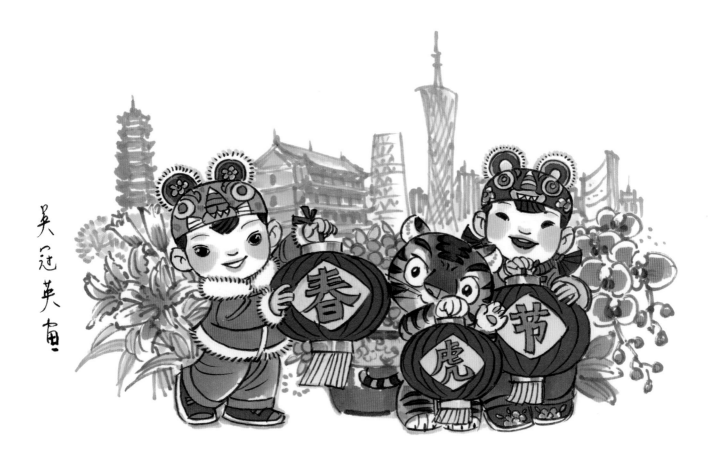

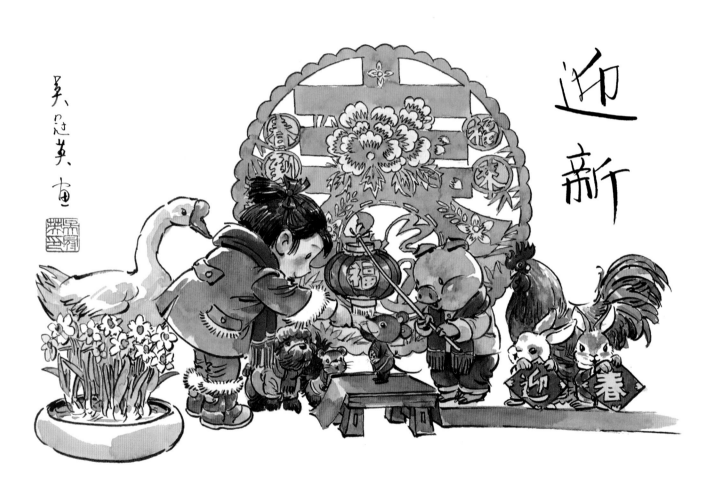

迎新

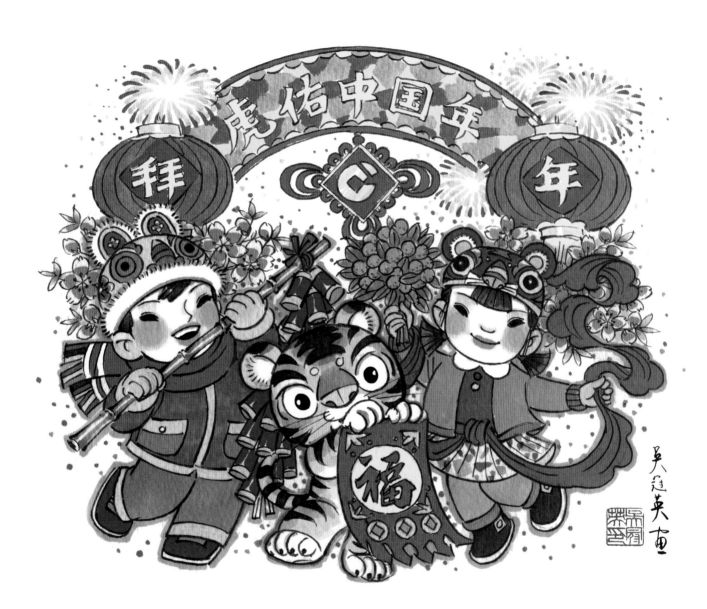

春节的习俗：办年货

　　办年货是春节的习俗之一，通常在腊月二十三或二十四这一天，人们会去市场、商场或超市购买各种年货，如糖果、干果、鱼、肉、菜、酒、饮料和水果等。这些年货不仅是春节期间招待亲戚朋友和拜访时的礼物，也是为迎接新年而增加喜庆气氛的必备品。此外，一些地方还有特色年货，如南方的粘年糕、北方的黄米糕等。在办年货期间，人们会感受到浓厚的年味，增加家庭团圆的气氛。

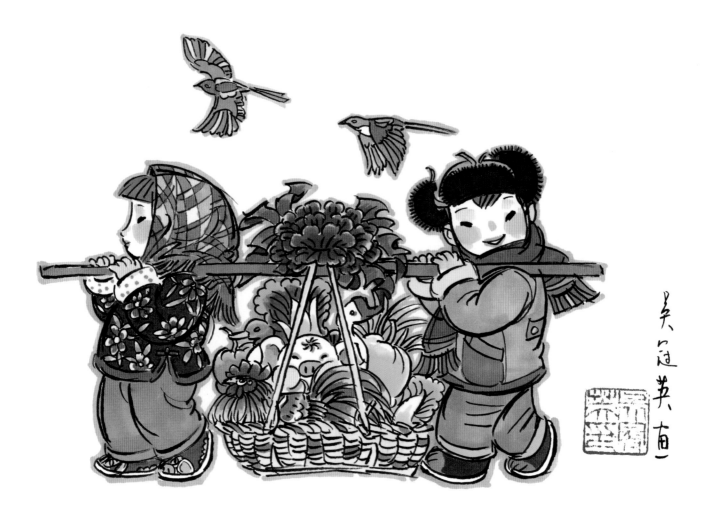

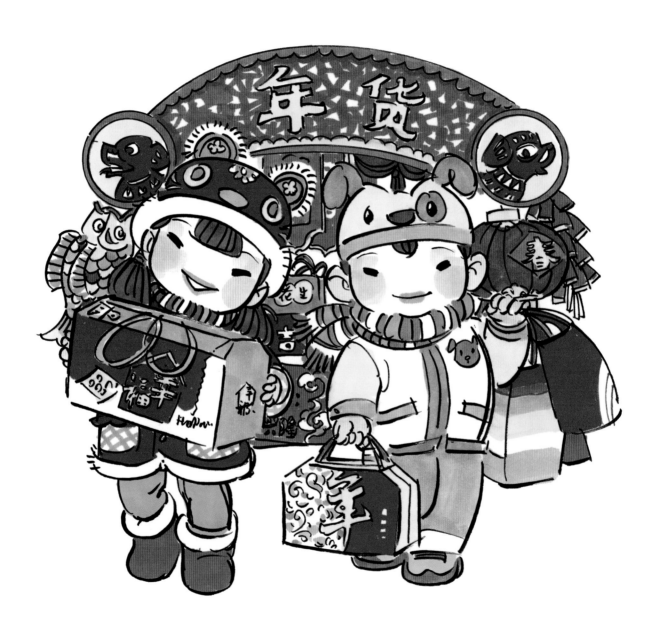

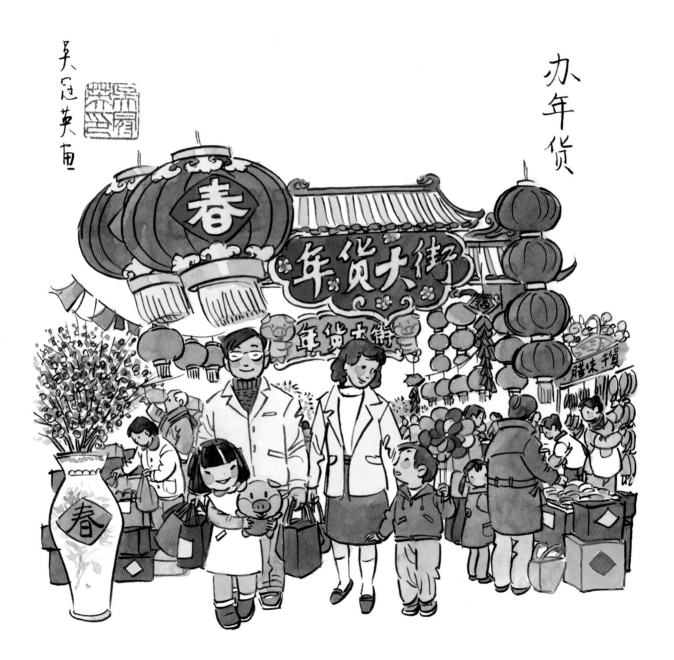

办年货

15

春节的习俗：扫尘

民谣说："二十四，扫尘日。"扫尘既有驱除病疫、祈求新年安康的意思，也有除陈（尘）布新的含义。《吕氏春秋》中已有记载，在尧舜时代就有春节前扫尘的习俗。

腊月二十四 掸尘扫房子

习俗。

前扫尘的
就有春节
在尧舜时代
已有记载，
《吕氏春秋》中
新的含义。
除陈（尘）布
的意思，也有
祈求新年安康、
扫尘既有驱除病疫、
民谣说：二十四，扫尘日。

吴冠英 画

春节的习俗：贴年红

　　贴年红是中国人过年时重要的习俗之一。在春节期间，人们喜欢将红色的字或各种图案的红色的纸贴在门上、窗户上，表示迎接新的一年，祈求平安和幸福。具体包括春联、年画、窗花、福字等，寓意着驱邪避凶、招财进宝、吉祥如意、健康平安、国泰民安等美好的祝福。

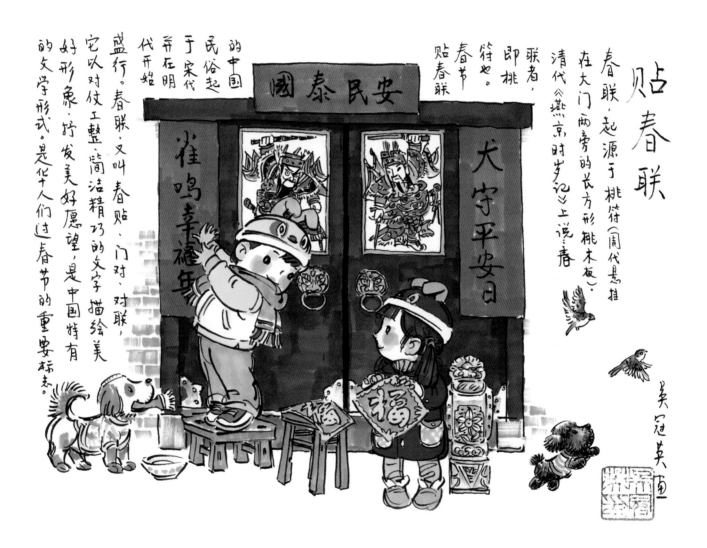

贴春联

春联，起源于桃符（周代悬挂在大门两旁的长方形桃木板）。清代《燕京时岁记》上说春联者，即桃符也。

春节贴春联的中国民俗起于宋代，并在明代开始盛行。春联，又叫春贴、门对、对联，它以对仗工整、简洁精巧的文字描绘美好形象，抒发美好愿望，是中国特有的文学形式，是华人们过春节的重要标志。

国泰民安

雀鸣幸福年

犬守平安日

吴冠英　画

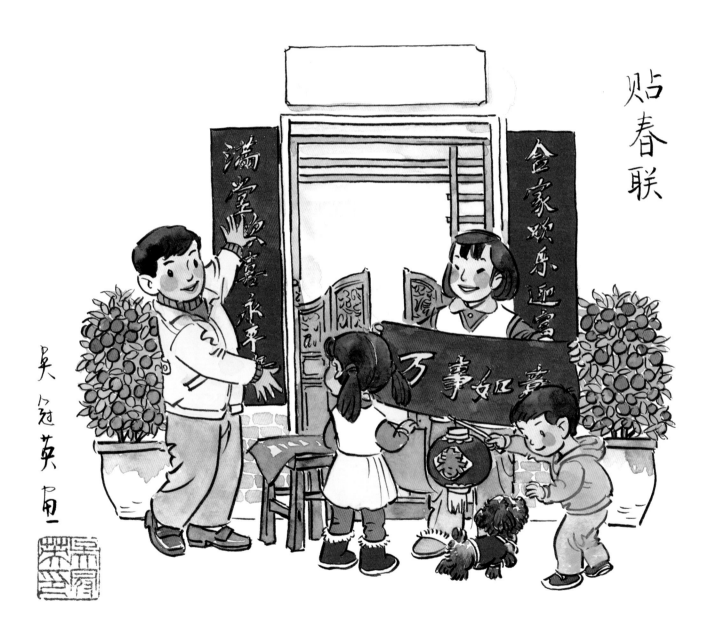

贴春联

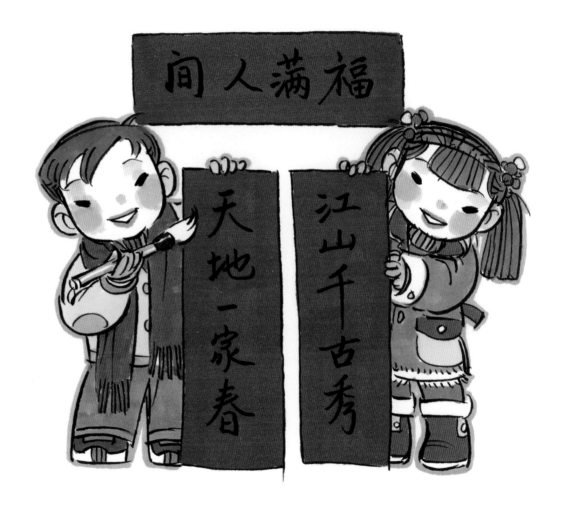

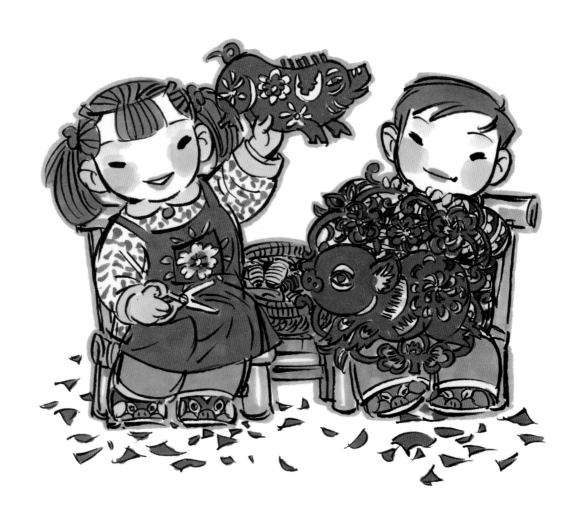

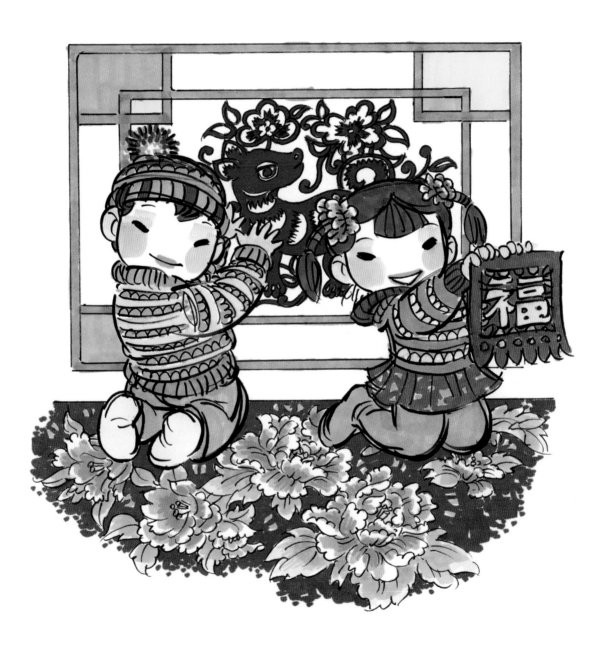

春节的习俗：蒸馒头

在以面食为主的地区，腊月二十九这天要蒸馒头，以备在春节期间供给家人和亲朋好友食用。春节做馒头时要用家里最好的面粉，把对生活的祝愿和对自然的感恩揉进馒头中。面发酵得好、馒头蒸得好，寓意在新的一年里，兴旺发达、蒸蒸日上；馒头蒸"咧嘴"，要说成"笑了"，寓意笑口常开、和睦融融。春节蒸馒头的花样也很多，如大枣馒头、鱼形馒头、桃形馒头等。同时，还会蒸年糕、豆包等。

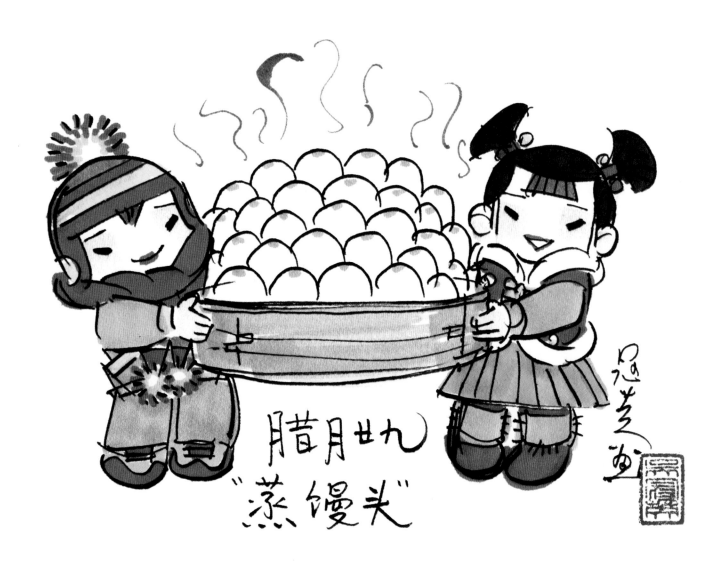

腊月廿九
"蒸馒头"

春节的习俗：炸煎堆

炸煎堆又称炸油果、炸麻团、炸珍袋等。在中国南方和北方地区叫法不同，是一种古老的传统特色油炸食品，也是一种广受人们喜爱的贺年食品，有富足富有、团圆甜蜜的寓意。通常用糯米粉、面粉、白糖、芝麻等材料制作，经过油炸而成，色泽金黄、浑圆中空、口感芳香。

炸煎堆

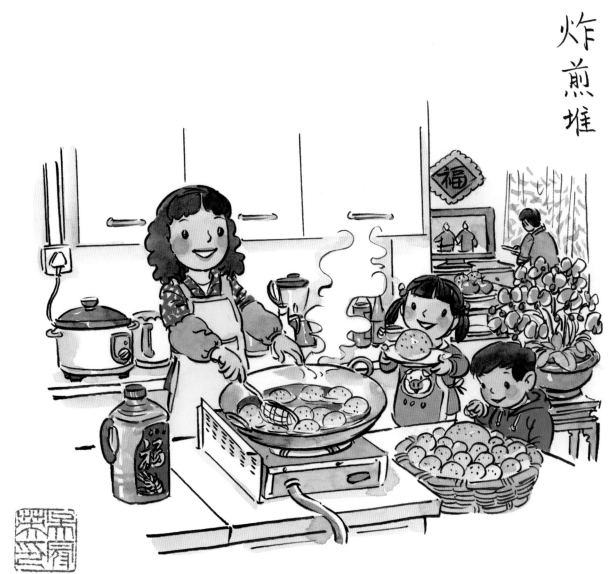

春节的习俗：包饺子

　　包饺子是中国传统的习俗之一，通常在农历的重大节日、家庭聚会或年夜饭时都会吃饺子。饺子代表着团圆和平安，寓意着新年的好兆头。制作饺子需要准备好面团和馅料，用手包裹成半月形，然后放到开水里煮熟即可食用。在包饺子的过程中，一家人围坐在一起，谈天说地，增强感情。一般来说，饺子里面的馅料也有讲究，比如猪肉表示富贵、虾仁表示龙虎之气，等等。

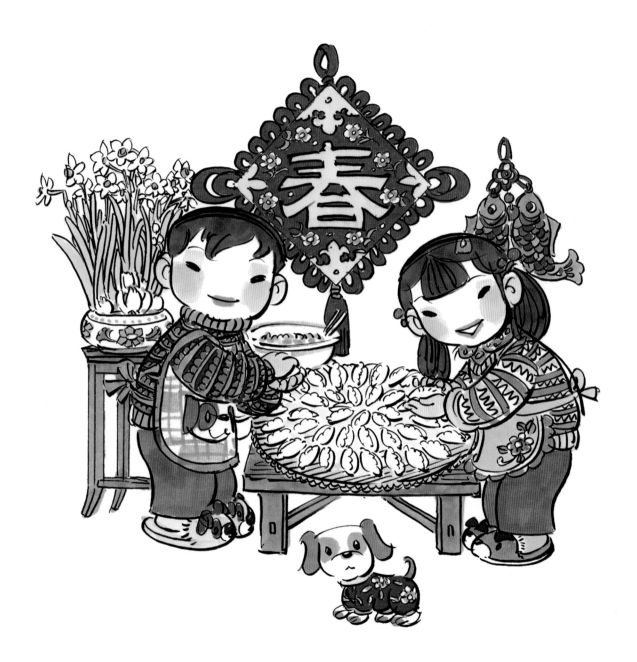

春节的习俗：年夜饭

　　年夜饭是中国农历新年最重要的一餐，通常与家人团聚在一起享用。这个传统始于中国古代，人们认为团圆的氛围和丰盛的食物可以带来好运和幸福。年夜饭菜品丰富多样，象征着吉祥和团圆。常见的有鱼、肉、蔬菜等。除了美食，年夜饭还有一些有趣的习俗，如放鞭炮、包饺子、赏花灯等。年夜饭是传承和弘扬中国传统文化的重要方式之一，也是亲情和友情的重要体现。

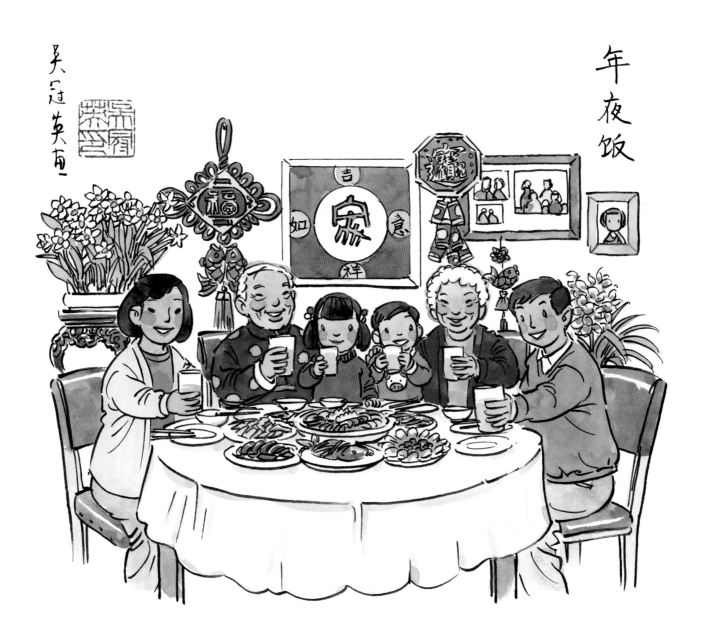

吴冠英　画

年夜饭

春节的习俗：守岁

　　守岁俗称"熬年"，是中国传统新年的重要习俗之一，也是家庭团聚的象征。除夕夜晚，家长会准备一些糖果、点心、瓜子等小食，以前还会点上蜡烛或油灯，然后和长辈、晚辈一起坐在桌前聊天，品尝小食并祈求家庭平安、幸福，熬夜迎接新的一年到来。守岁至子夜后，便可以安心入睡，步入新年。

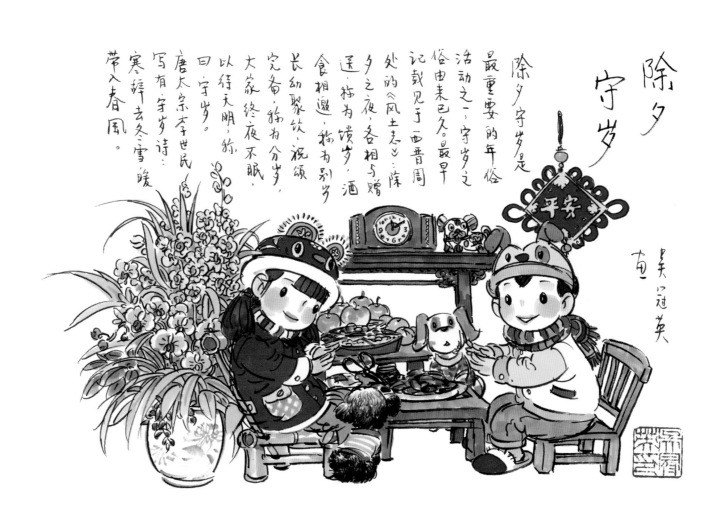

除夕
守岁

除夕守岁是最重要的年俗活动之一。守岁之俗由来已久。最早记载见于西晋周处的《风土志》：除夕之夜，各相与赠送，称为馈岁；酒食相邀，称为别岁；长幼聚饮，祝颂完备，称为分岁；大家终夜不眠，以待天明，称曰守岁。

唐太宗李世民写有守岁诗：寒辞去冬雪，暖带入春风。

平安

吴冠英

33

春节的习俗：放爆竹

　　放爆竹是中国传统习俗之一，承载了很多人童年的欢乐记忆。在春节期间，人们会在家门口或广场上燃放各种烟花爆竹。烟花爆竹的噼啪声和绚丽多彩的烟火，象征着辞旧迎新，祈求新年平安、吉祥和幸福，同时也是对传统文化的一种传承和表达。随着环境污染问题和人身安全问题逐渐受到人们的关注，许多地方开始提倡以更加环保、低碳的方式庆祝春节。

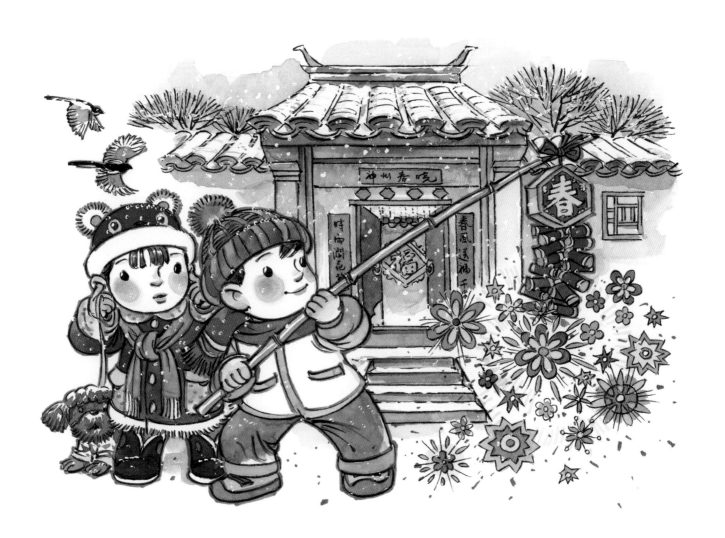

放爆竹

放爆竹是中国传统民俗，已有两千多年历史。相传是为了驱赶一种叫年的怪兽。当午夜交正子时，新年钟声敲响，整个中华大地上空，爆竹声震响天宇。在这岁之元、月之元、时之元的三元时刻，有的地方还在庭院里垒起旺火，以示旺气通天，兴隆繁盛。

吴冠英 画

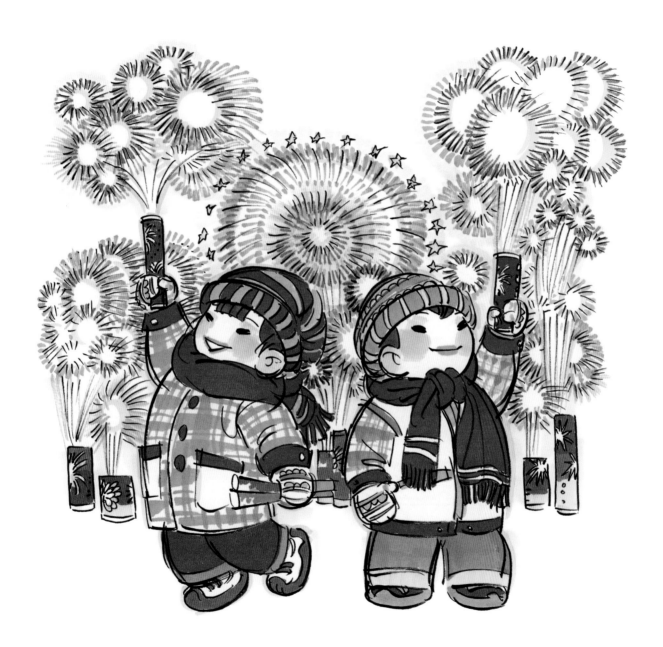

春节的习俗：拜年

拜年是我国重要的传统习俗之一，大多在农历年正月初一至十五期间进行。在这期间，人们互相拜访，祝福新春快乐，并以红包、礼品等形式表达祝福和欢庆之意。除了沿袭传统的拜年方式，现在又兴起电话拜年、短信拜年、微信拜年、视频拜年等。在拜年活动中，晚辈向长辈拜贺新年、问候平安，长辈传授晚辈礼仪规范和家族传统，是一种维系家庭和社会和谐的方式。拜年习俗代代相传，也见证了中华民族传统文化的延续与传承。

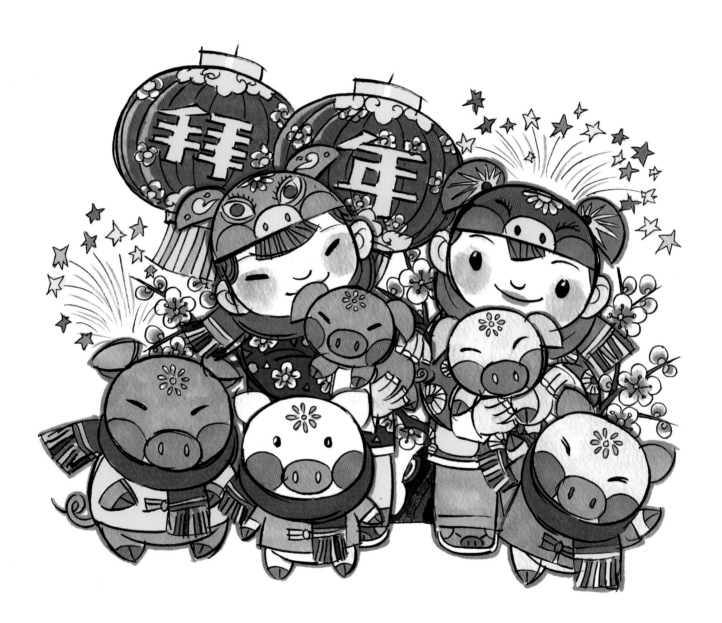

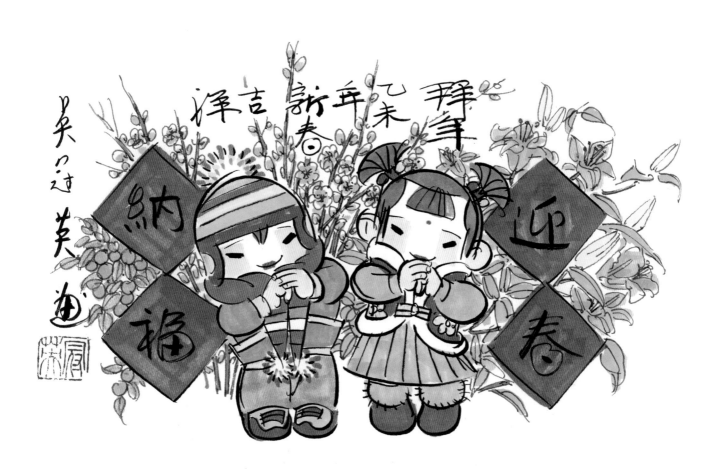

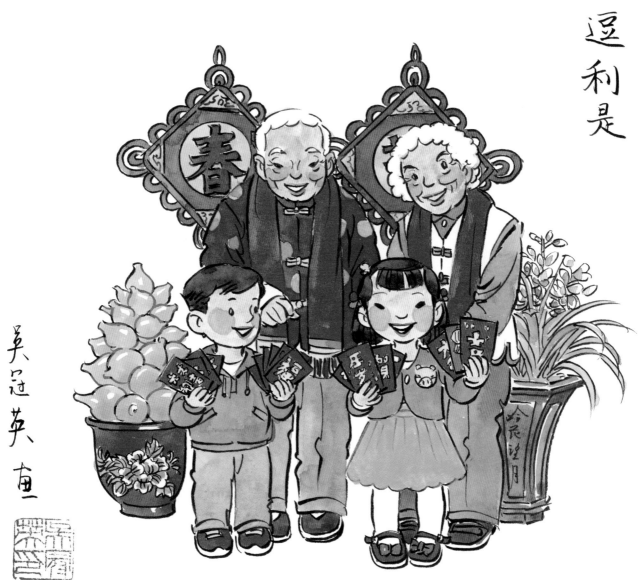

逗利是

吳冠英 畫

春节的习俗：迎财神

　　迎财神是中国传统文化中的一个重要习俗，反映了人们对美好生活的向往和追求。民间传说正月初五是财神的生日，通常在每年农历正月初五，人们会在家中或商店门口贴上对联和福字，置办酒席，打开大门和窗户，架起竹子、彩灯等，以示迎接财神。一些地方还会制作贺年饼，祈求财运亨通，生意兴隆。人们还会在贺年饼上放置硬币、抽象奖品，预示财源滚滚。

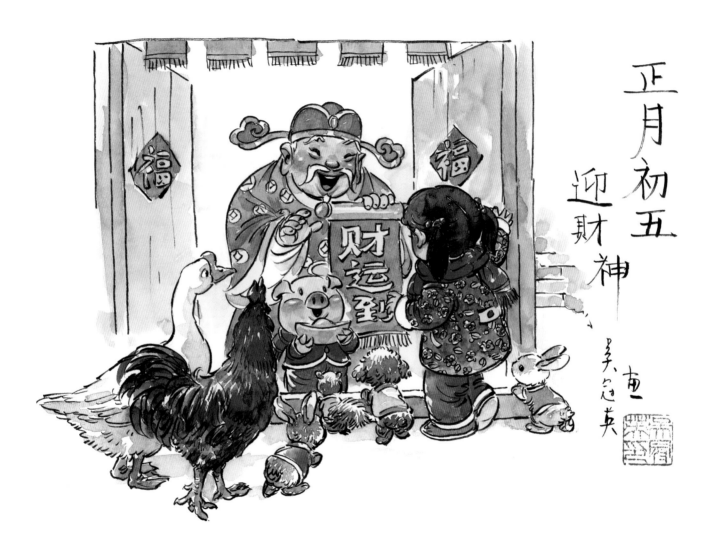

正月初五
迎财神

吴冠英

大年初五早早起
开门纳财迎大礼

正月初五

财神到

44

正月初五 接财神

春节的习俗：逛庙会

　　逛庙会是中国传统文化中的一项重要习俗。通常在农历正月初一至十五期间，各地的寺庙会陆续举办盛大的庙会。人们会前往庙会观看表演、品尝美食、购买纪念品等。庙会上常常有狮子舞、龙舞、杂耍等表演，也有各种小吃、灯笼等商品。在传统观念中，庙会上供奉的神明具有保佑平安和祈福的作用，因此许多人会前往庙会祈求神明庇佑。同时，逛庙会也是一种增进亲朋好友之间感情的活动。

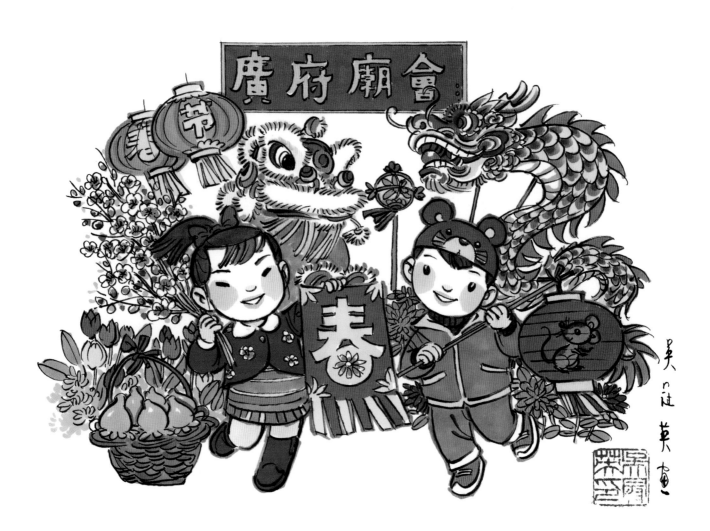

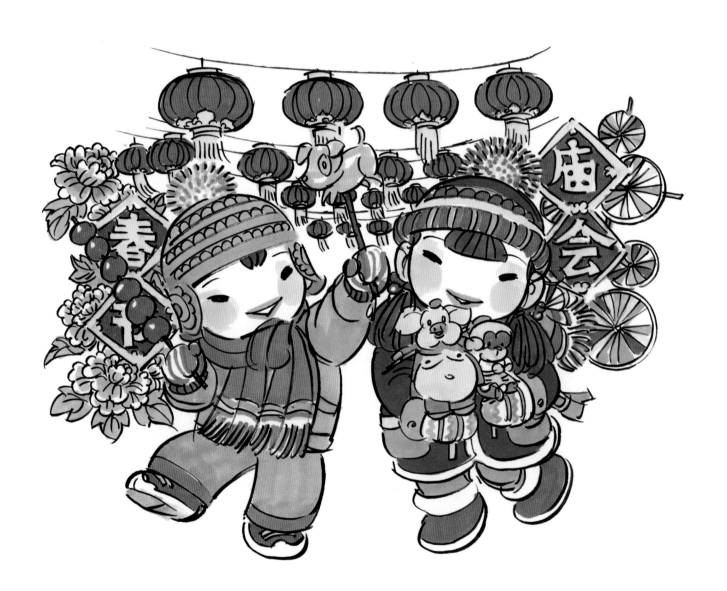

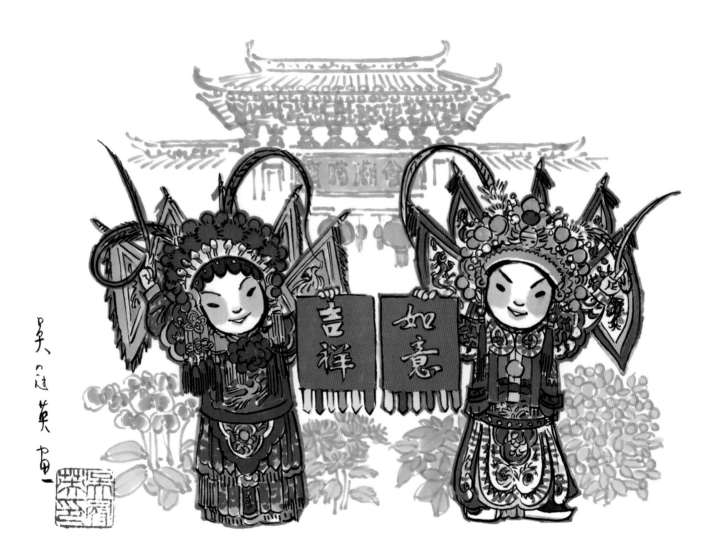

春节的习俗：踩高跷

踩高跷是中国民间传统的一种表演及竞技活动。在中国各地均有不同的踩高跷习俗，如云南的弄花脚、山东的翻身跷等。踩高跷的具体操作是将两脚绑在长木桩上，带动桩进行跳跃、翻滚、舞动等表演，并且在表演过程中保持平衡，不能摔倒。这种传统习俗既有表演的娱乐性，又有体现中国传统文化之美的意义，是中国文化遗产中重要的组成部分。

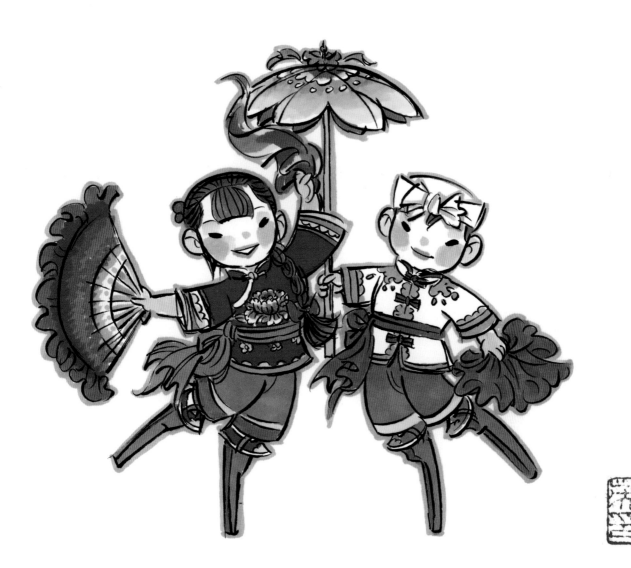

美冠英 苗

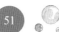

春节的习俗：扭秧歌

　　秧歌是我国北方地区民间喜闻乐见、具有代表性的一种舞蹈，是我国第一批进入国家级非物质文化遗产名录的项目之一，有陕北秧歌、晋北秧歌、东北秧歌、河南秧歌等。秧歌的舞蹈动作优美、热烈且富有节奏感，舞步形式多样，有踏、跳、转等动作。

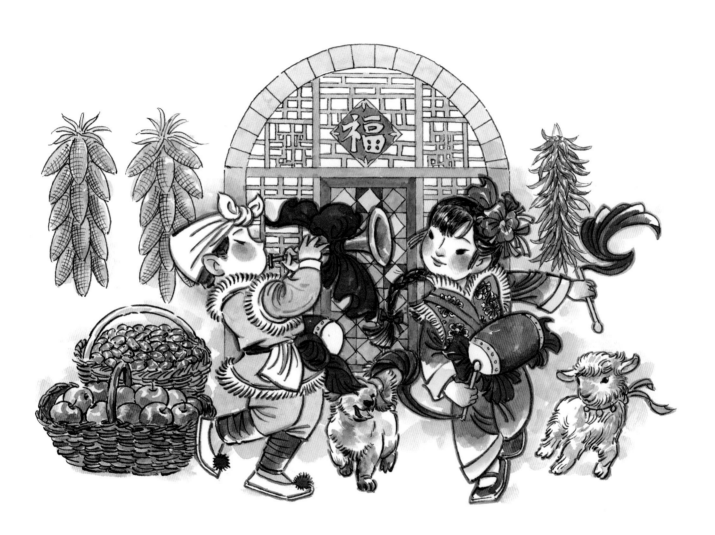

春节的习俗：跑旱驴

跑旱驴又称"赶毛驴"。毛驴与农民的生活密切相关，人们把它引入群众文化生活的领域，并一代一代传承下来。旱驴装饰着五彩缤纷的花簇，在欢笑声中欢快前行，节日气氛浓厚。

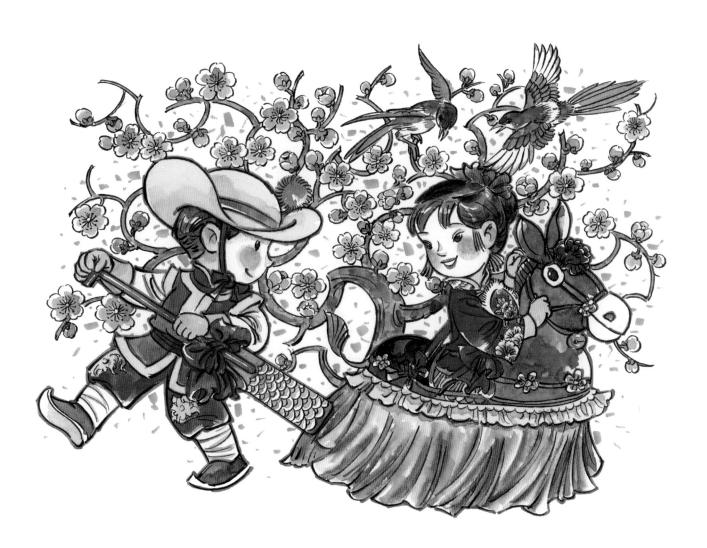

春节的习俗：舞龙

　　春节舞龙是中国传统的民间文化活动，已有上千年的历史。龙被视为中国古代最著名的神兽之一，具有吉祥、祈福、辟邪之意，因此舞龙在春节期间非常盛行。在春节期间，无论是城市还是乡村，人们都会组织舞龙队，通过舞龙活动表达对新年新生活的期待和祈福。舞龙队伍一般由一条龙和一支鼓队组成，演员穿着鲜艳的服装，配合打击乐器，一路穿行于大街小巷，游行表演，将喜庆和热闹的气氛推向高潮。

春节的习俗：舞狮子

　　舞狮子是中国传统的民间活动之一，通常在春节期间举行。狮子是中国传统文化中象征吉祥、祥瑞、勇猛、权威的动物。舞狮子的过程中，舞者身穿狮子皮毛装束，手持狮头舞动，翻滚跳跃，寓意披荆斩棘、驱除恶气、收集好运气，迎接新一年的到来。人们用狮子这一神灵表达祈求健康、平安、幸福的心愿。舞狮子的习俗流传至今已有上千年历史，具有强烈的文化传承意义。

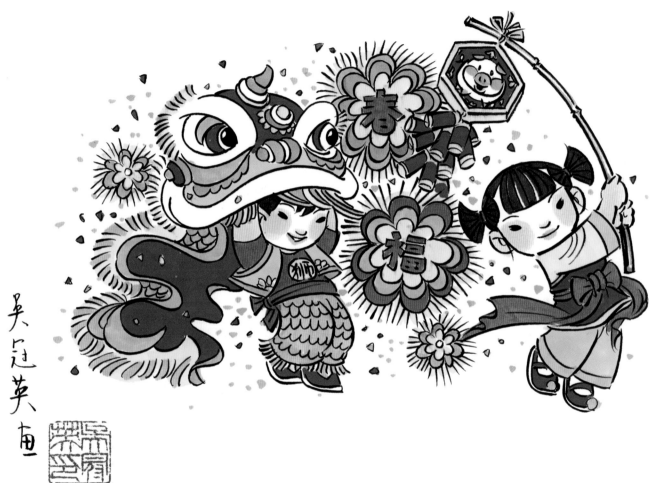

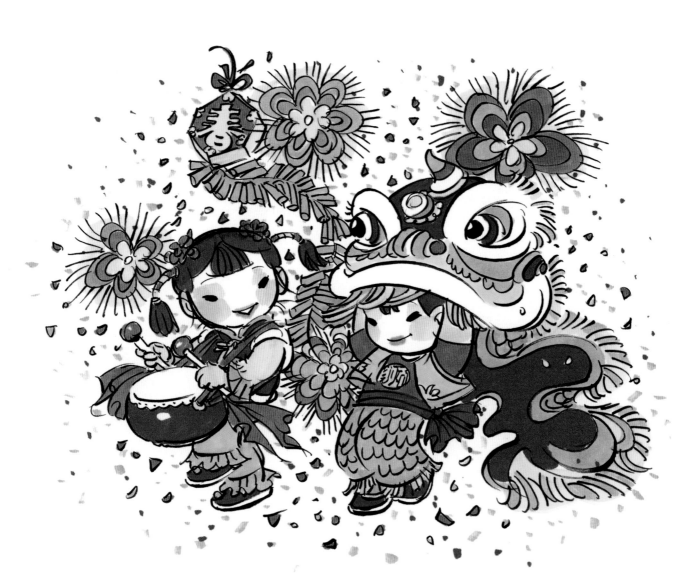

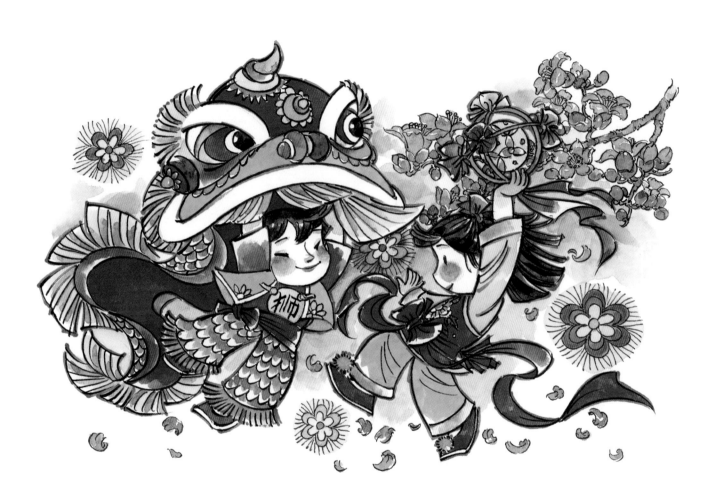

春节的习俗：赏花灯

　　赏花灯是一种古老的中国民俗文化，人们一般在正月十五元宵节赏花灯。花灯是一种由彩纸、竹木、丝线、彩灯等制成的艺术品。花灯的制作和赏花灯的习俗源自中国汉代，已有两千多年的历史。赏花灯的习俗在中国各地都很盛行，每个地区都有自己的特色。在灯会赏花灯的过程中，人们通常会欣赏花灯、猜灯谜、品尝传统美食等。花灯不仅是一种文化传承，更是一种思想的传承，象征着对过去的缅怀和对未来的祈愿。

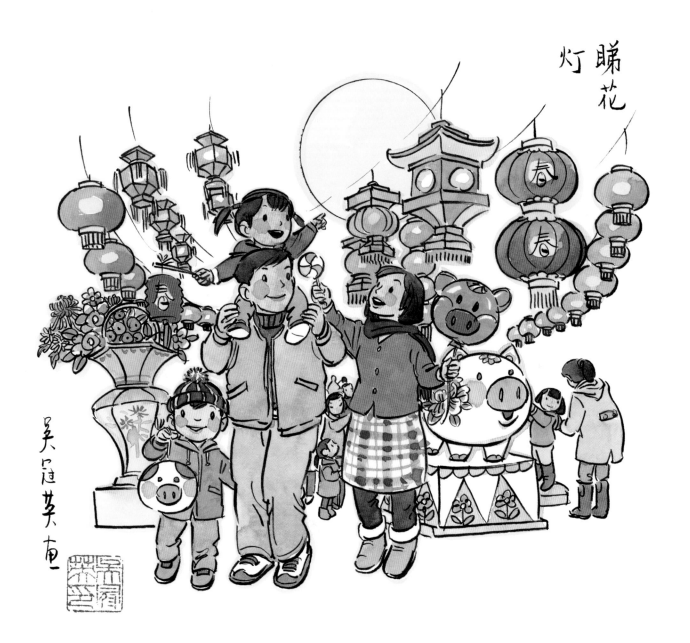

睇花灯

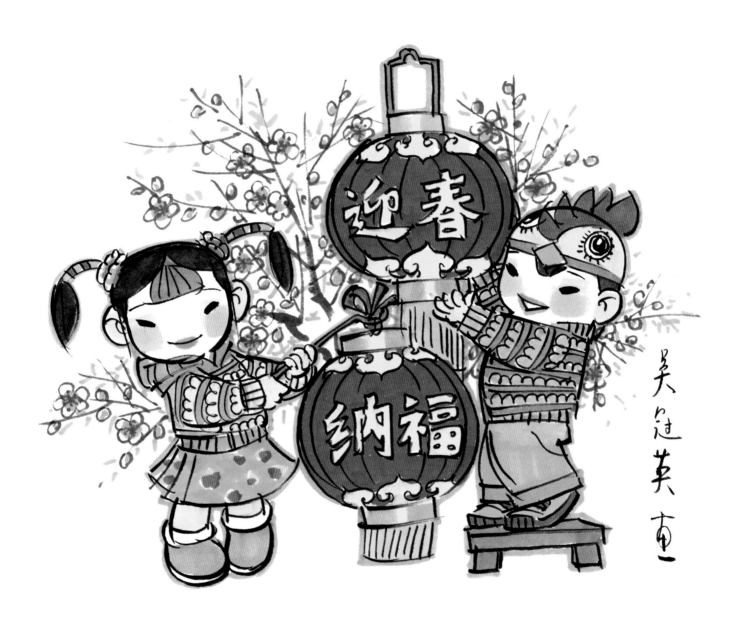

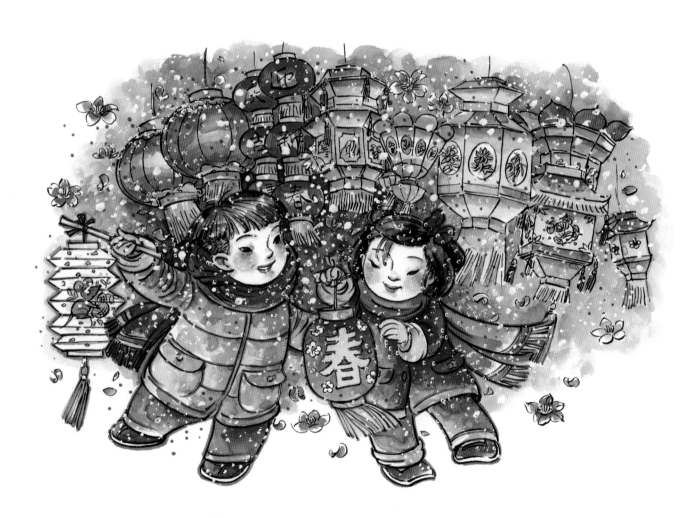

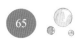

元 宵 节

　　元宵节又称上元节、灯节、正月十五、元夕等，是中国传统的节日之一，时间在农历正月十五。这个节日在中国已经有超过两千年的历史了，每年各地都有不同的庆祝方式，象征着祥瑞、团圆和美好祝愿。

　　元宵节最重要的活动是赏花灯。人们会在家里或是公共区域放置彩色灯笼和花灯，在各个城市和景点也会举行大型花灯展，吸引众多观赏者前来欣赏。

　　除了赏花灯，元宵节还有许多其他丰富多彩的活动。例如在一些地方，人们会吃汤圆，汤圆是用糯米粉做成的圆形食品，象征着团圆。还有一些地方的民间艺术表演，如龙灯舞、客家鼓等，非常热闹。

　　元宵节也是年轻人的节日，在这一天，男女之间习惯互送元宵，表达情谊和爱意。此外，还有一种叫"猜灯谜"的活动，人们把谜语贴在灯笼上，让前来赏灯的人猜谜语，猜中后会有小礼物作为奖励。

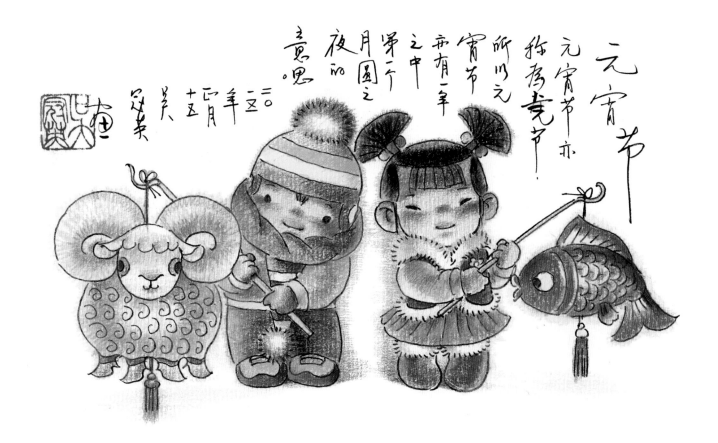

元宵节

元宵节亦称为灯节，所以元宵节之中亦有一年之中第一个月圆之夜的意思

癸巳年孟春之月吴延英

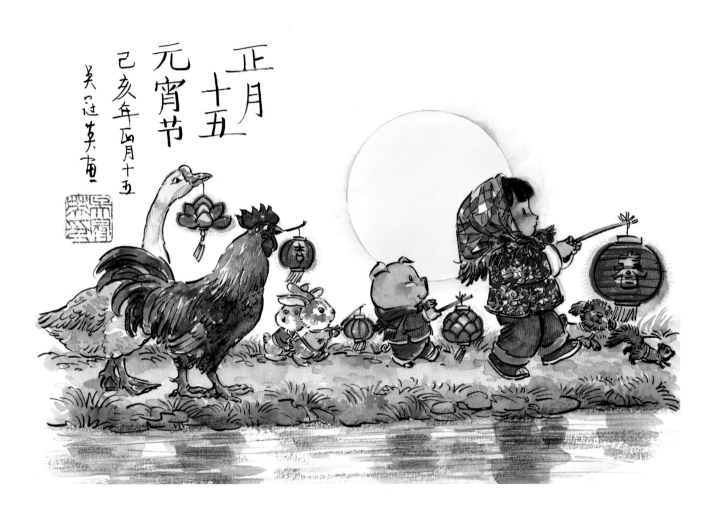

正月
十五
元宵节
己亥年正月十五
吴冠英画

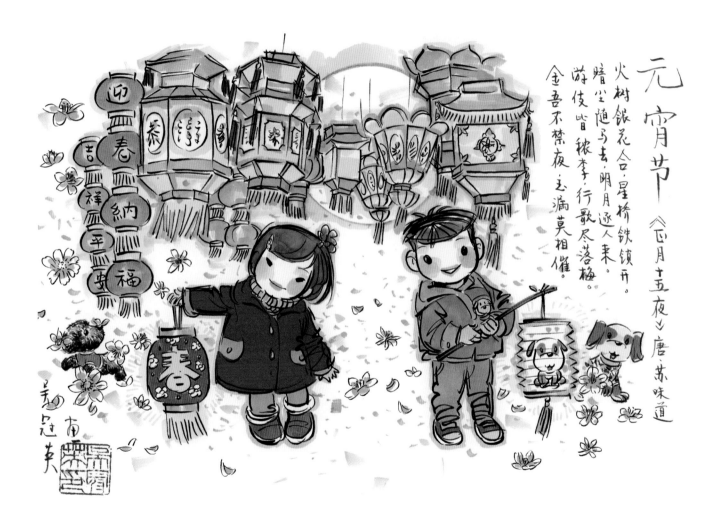

元宵节 《正月十五夜》唐·苏味道

火树银花合，星桥铁锁开。
暗尘随马去，明月逐人来。
游伎皆秾李，行歌尽落梅。
金吾不禁夜，玉漏莫相催。

清 明 节

　　清明节既是中国的传统节日，又是二十四节气之一，通常是每年的 4 月 4 日或 5 日。在清明节这一天，人们会前往祖先墓地祭扫，献上鲜花和食品，表达对逝去亲人的哀思和缅怀。此外，还有踏青、宴友、插柳、放风筝、荡秋千等传统活动。清明节也是重要的植树节，很多地方都会组织群众植树造林。除此之外，清明节还与饮食文化相关，比如清明时节民间有吃青团、采摘野菜等习俗。

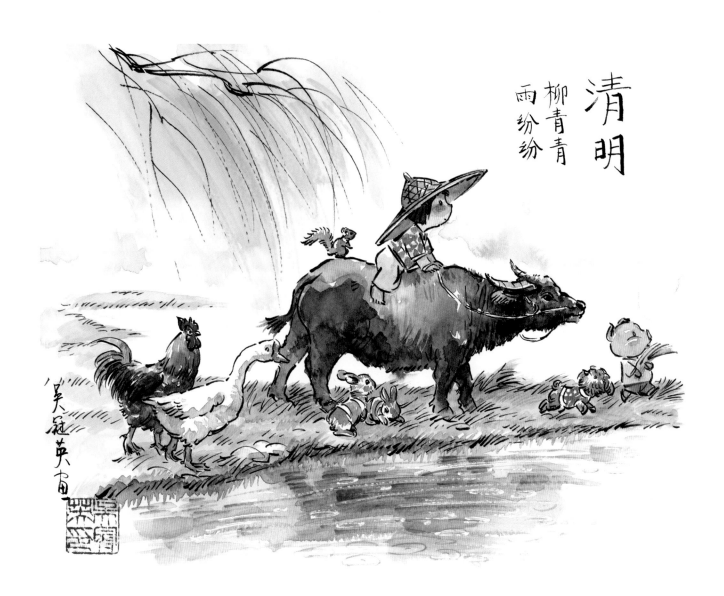

清明
柳青青
雨纷纷

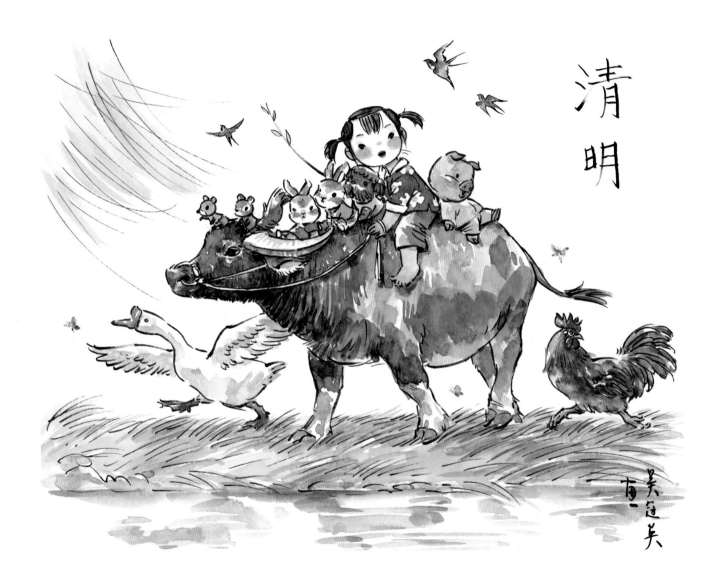

清明

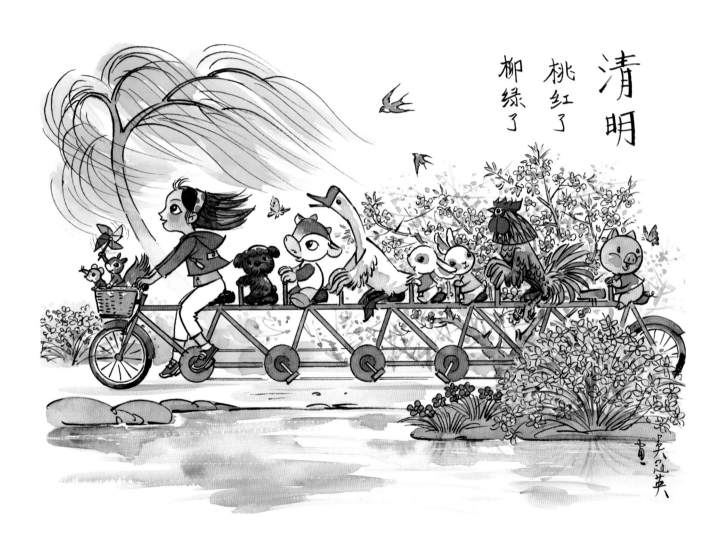

清明

桃红了
柳绿了

73

劳 动 节

　　劳动节全称为五一国际劳动节，是全世界劳动人民共同拥有的节日，也是中国的法定节日之一，通常在每年的 5 月 1 日庆祝，旨在纪念全世界的工人和劳动者，以及他们对社会和经济做出的贡献。人们会在这个节日里举行各种庆祝活动，如旅行、游园、文艺演出、演说等。

　　劳动节通常是全球性的公共假日，在世界各地都会举行庆祝活动和游行。在这一天，人们会表达对劳动者的敬意和感激之情，并呼吁更好的工作条件、平等待遇和更广泛的社会福利。

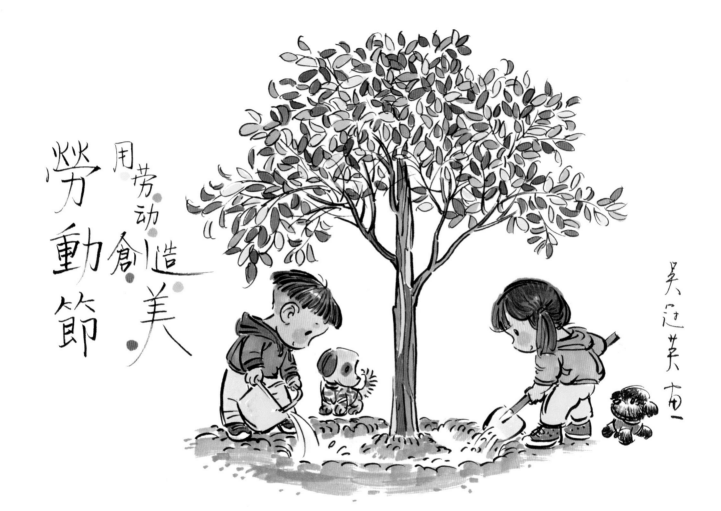

用劳动创造美

劳動節

吴冠芙甫

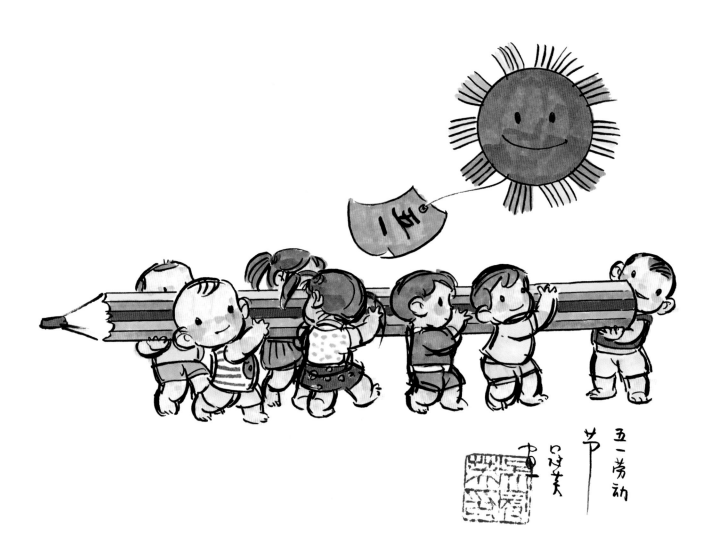

劳动节
在家劳动

劳動節

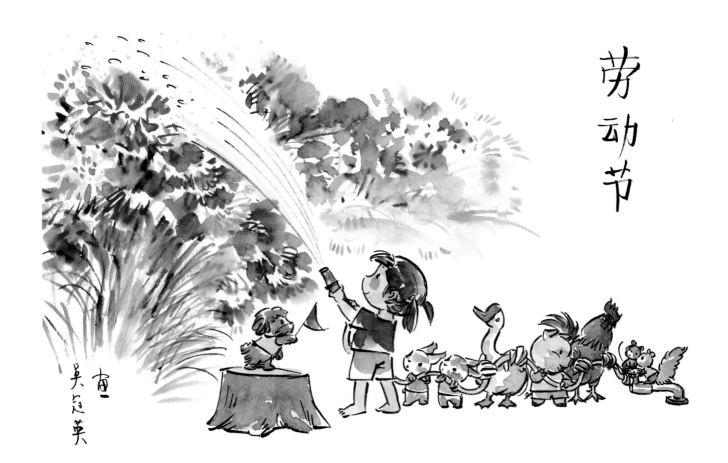

劳动节

儿 童 节

　　儿童节全称为六一国际儿童节，是世界节日之一，旨在弘扬儿童的权利、保护儿童身心健康和快乐成长。

　　在中国，儿童节那天学校和家长会组织文艺演出、游戏比赛、趣味运动会等各种有趣的活动，下午会放假，让孩子们度过一个欢乐的节日。

　　除了学校和家庭的庆祝外，社会各界也会举办许多公益活动，例如慈善义卖、探访孤儿院、发放福利物资等。这些活动不仅可以让孩子感受到社会的温暖，也可以呼吁人们更多地关注儿童的福利保障问题。

　　儿童节的意义不仅在于让孩子享受到节日的快乐，更重要的是让社会各界关注儿童身心健康成长的问题。作为未来的主人翁，保证孩子的健康成长和教育是整个社会共同的责任和使命。

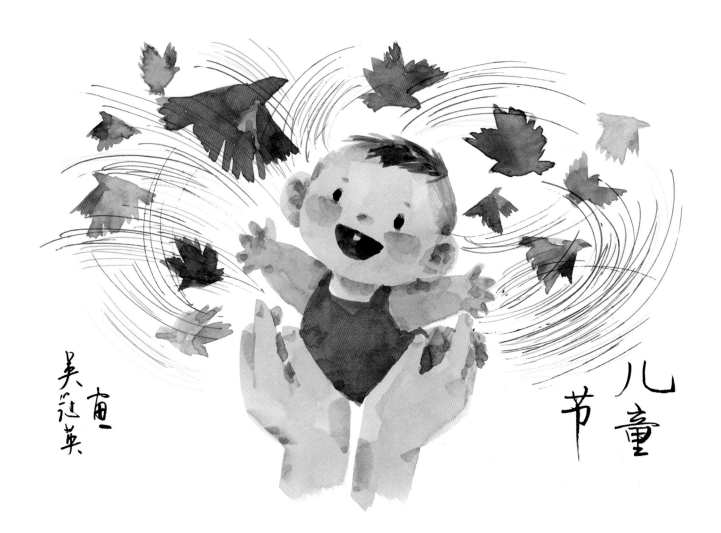

儿童节

吴冠英

儿童节
吴庭芙
真一

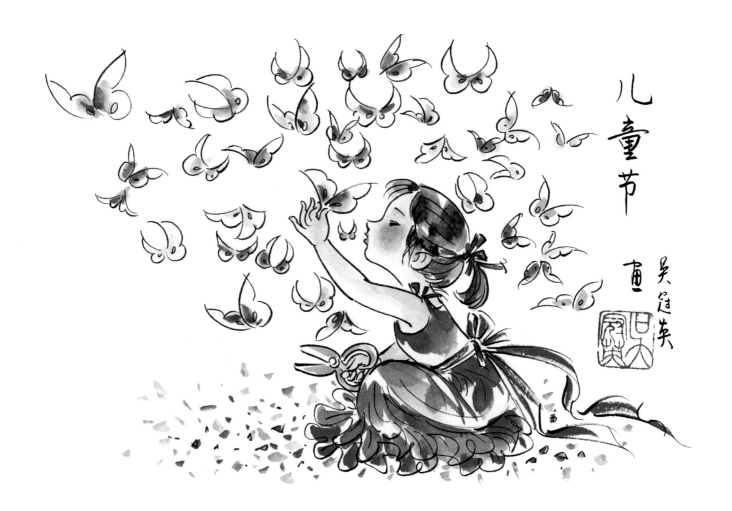

儿童节

吴冠英 画

端 午 节

　　端午节又称为端阳节、龙舟节、重午节、天中节等，是中国传统节日之一。端午节源于对自然天象的崇拜，由上古时代祭龙演变而来。传说战国时期的楚国诗人屈原在五月初五跳汨罗江自尽，后人也将端午节作为纪念屈原的节日。端午节是农历五月初五，人们不仅会吃粽子，而且还会进行赛龙舟、挂艾叶等活动。

　　端午文化在世界上影响广泛，世界上一些国家和地区也有庆贺端午的活动。2009 年 9 月，联合国教科文组织正式批准将其列入《人类非物质文化遗产代表作名录》，端午节成为中国首个入选世界非遗的节日。

端午节

农历五月初五，又称端阳节、重午节、龙节、正阳节、天中节等。扒龙丹与食粽子是端午节两大礼俗，自古佳承，至今不辍。

吴冠菓画

粽子还数两广的个子大！！！

粽子又叫角黍，云晋代被定之为端午节的食品。

二〇二二年农历五月初五，黄永基审画

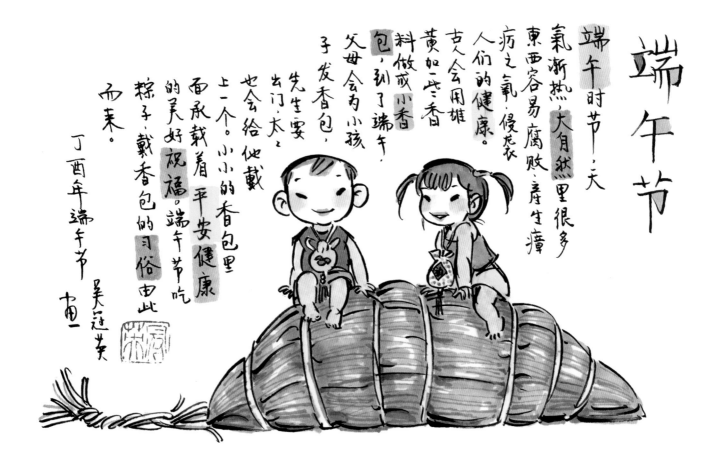

端午节

端午时节，天
气渐热，大自然里很多
东西容易腐败，产生瘴
疠之气，侵扰着
人们的健康。
古人会用雄
黄加些香
料做成小香
包，到了端午，
父母会为小孩
子发香包，
先生要
出门，太太
也会给他戴
上一个。小小的香包里
面承载着平安健康
的美好祝福。端午节吃
粽子、戴香包的习俗由此
而来。

丁酉年端午节
吴冠英

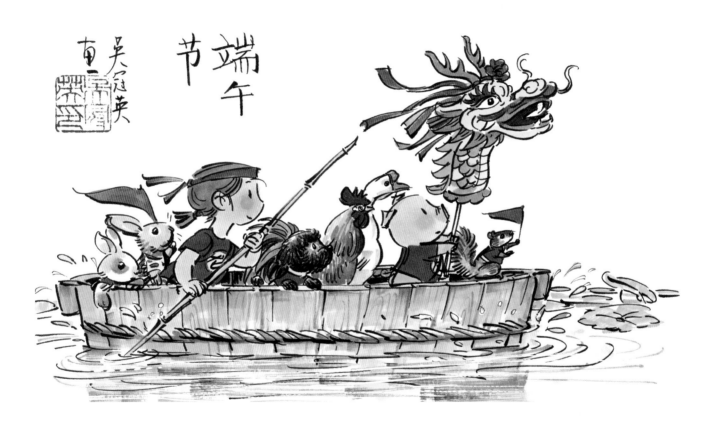

端午节

吴冠英

端午节

祈福纳祥 压邪攘灾

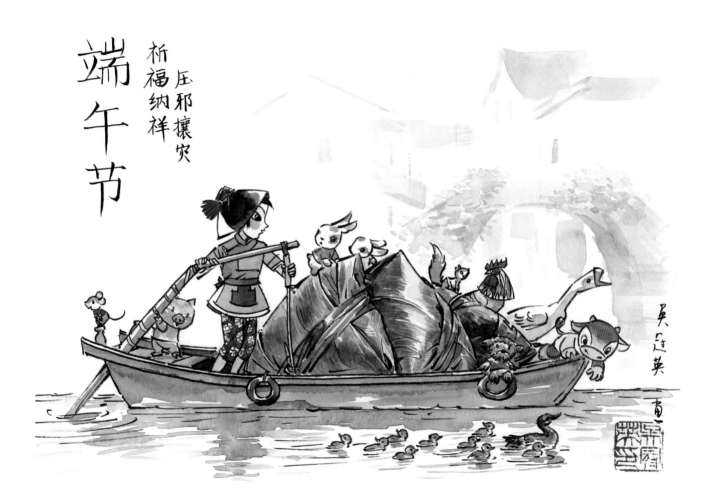

吴建英 画

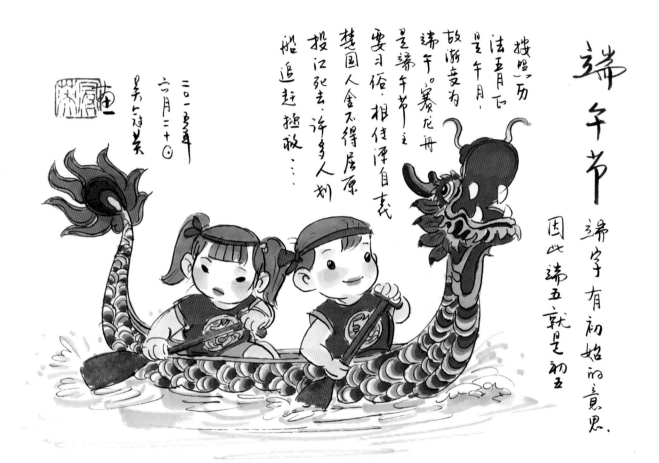

端午节

端字有初始的意思.

因此端五就是初五

按照农历，
法五月正
是午月，
故渐变为
端午。赛龙舟
是端午主
要习俗.相传源自表
楚国人舍不得屈原
投江死去.许多人划
船追赶挽救……

二〇一三年
六月二十日
姜末磊美

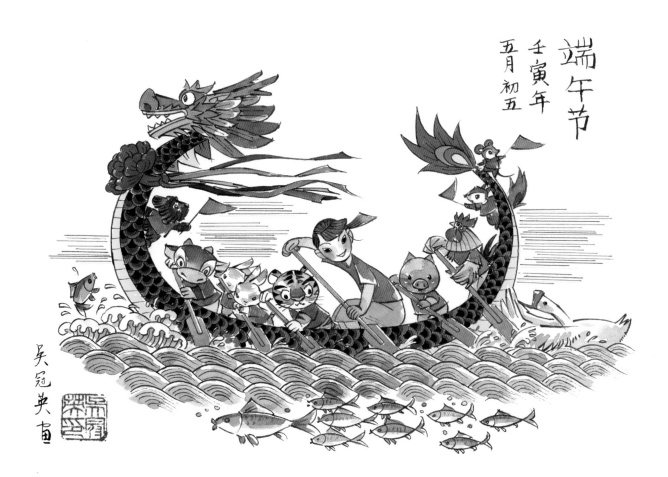

端午节
壬寅年
五月初五

吴冠英 画

中 秋 节

中秋节又称拜月节、月娘节、月亮节、团圆节等,在农历的八月十五,是中国传统的重要节日之一。

中秋节源自对天象的崇拜,由上古时代秋夕祭月演变而来,普及于汉代。在中国民间,流传有嫦娥奔月、吴刚伐桂、玉兔捣药、唐明皇游月宫等美丽的神话故事,为这个节日增添了许多浪漫的色彩。

中秋节是一种传统的家庭节日,人们通常会在庭院月下团聚一堂,闲聊叙话,一起赏月亮、赏灯笼、赏桂花,一起吃月饼、吃螃蟹、吃葡萄,祈愿团圆、祥和、健康,共同庆祝这个浪漫、愉快的节日。

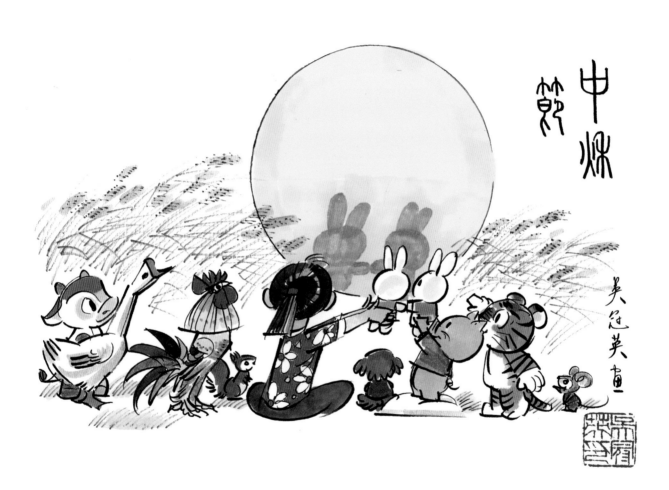

中秋

但願人長久
千里共嬋娟
2016·中秋
吳山陸英重

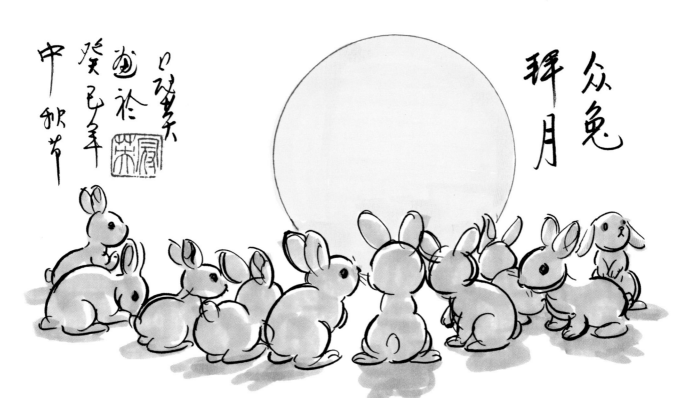

众兔
拜月

口述者吴
画裕
癸巳年
中秋节

花好
月圓
好

丁酉年
中秋节
吴穿过关
畫

花好
月圓

吳冠英畫
戊戌中秋

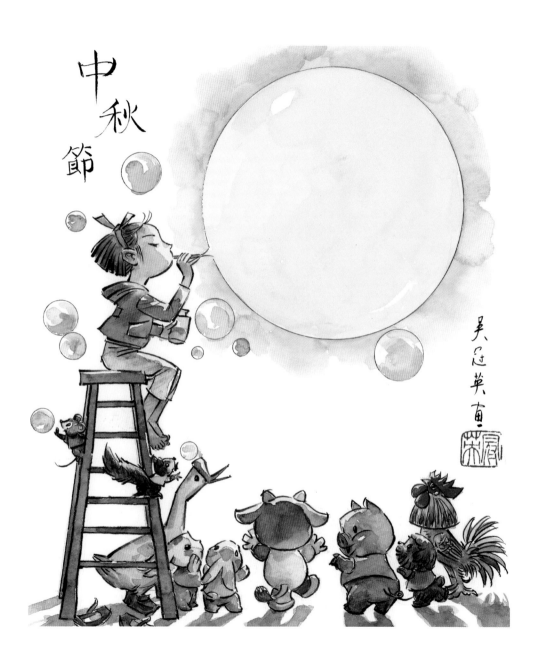

中秋節

中秋节

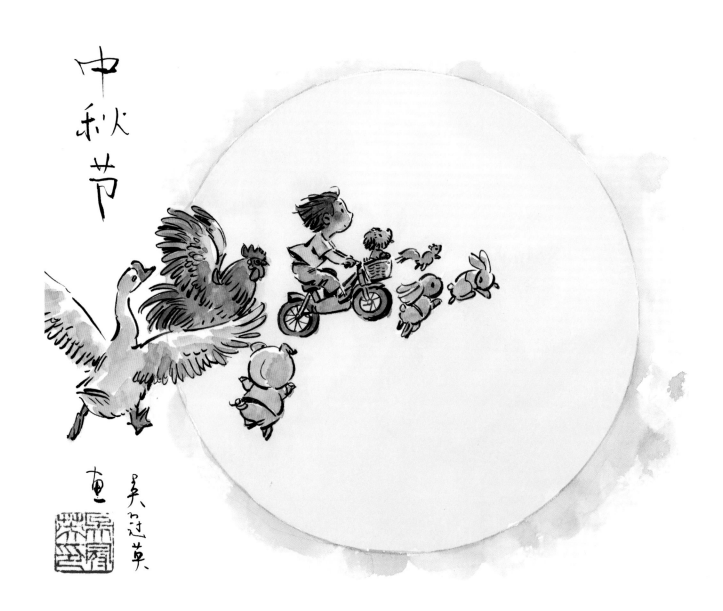

吴冠英

中秋节

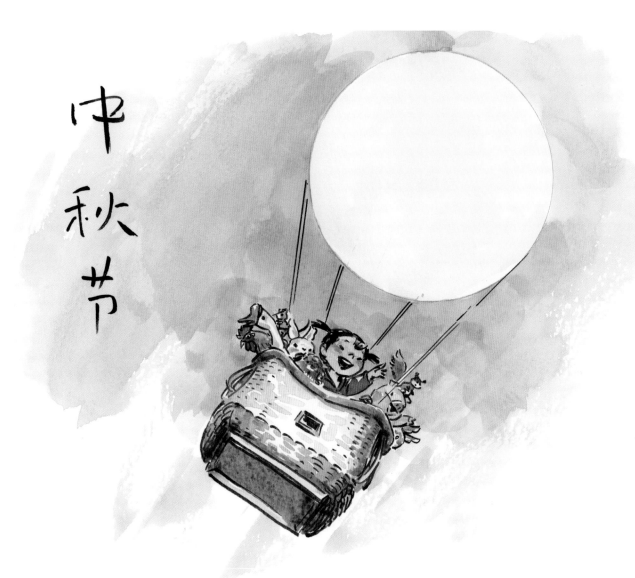

国 庆 节

国庆节是一个国家举国欢庆的日子。中国的国庆节是庆祝中华人民共和国成立的日子，每年的 10 月 1 日是中国的国庆节。国庆节是中国的重要节日之一，它象征着中国人民的独立、自由和民主。这个节日向世界展示了中国人民的团结、自豪和奋斗精神。

每年国庆节期间，全国各地都会举行各种大型的庆祝活动和游行，如各种文化演出、电影、音乐会、艺术展览、烟火表演等，在一些重要年份，国家还会举行盛大的阅兵仪式。这些活动吸引了众多游客和民众前往观看，成为一个展示中国文化、历史和现代发展的重要窗口。

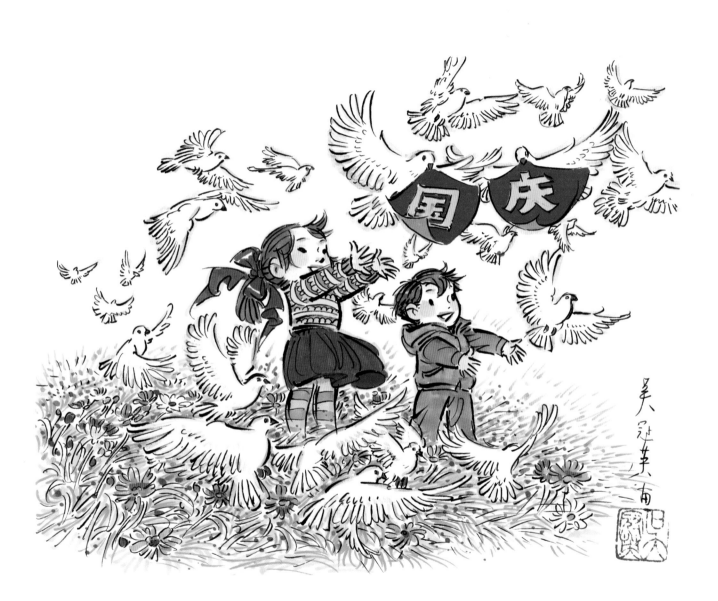

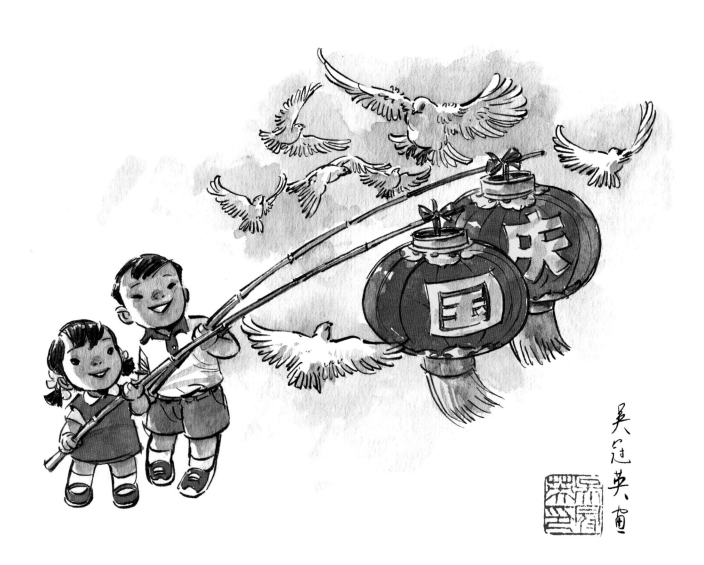

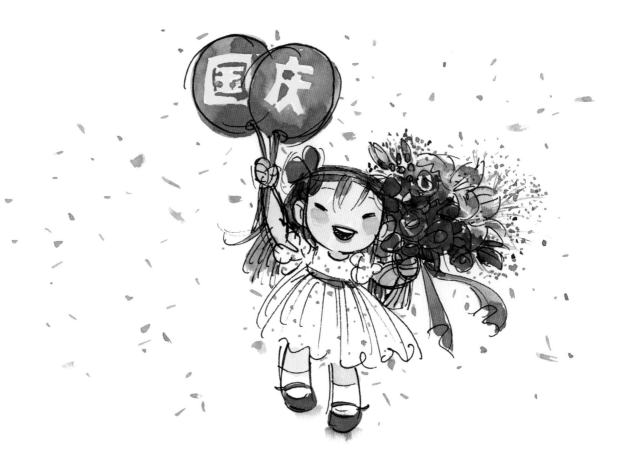

母 亲 节

母亲节是一个赞扬和感恩母亲的节日。在这一天，孩子通常会送给母亲鲜花、卡片和礼物或请母亲到外面吃饭、看电影等以表达对母亲的爱和感激之情。

母亲节的意义不仅在于表达感谢，它也是促进家庭和睦、弘扬家庭美德的重要机会。母亲是一个家庭中不可或缺的成员，她贡献了大量的时间和精力来照顾孩子和家庭，因此孩子应该尽力回报母亲。

母亲节的日期国际上尚未形成统一的规定，在美国、加拿大等国家通常在5月的第二个星期日庆祝。在中国的传统文化中，也孕育出许多伟大而且很有影响的母亲形象，孟母三迁、断机教子的故事被传颂了两千多年。中国有人倡议将农历六月初六或孟子的生日——农历四月初二这天定为中华母亲节。母亲节是一个重要的节日，它提醒着我们要珍惜家庭，并感激母亲的无私奉献和爱。

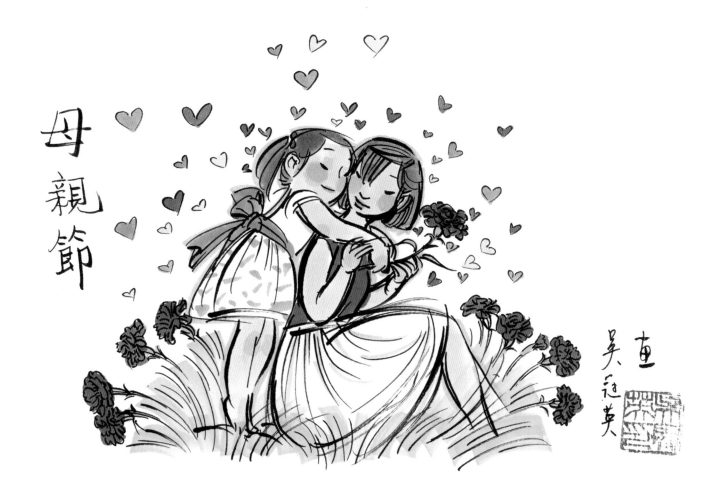

母親節

吳冠英

母親节

的节日。是一个感谢母亲

吴心海

母親節

游子吟·唐·孟郊

慈母手中線，
游子身上衣。
臨行密密縫，
意恐遲遲歸。
誰言寸草心，
報得三春暉。

父 亲 节

父亲节是一个赞美和感恩父亲的日子。父亲节的日期国际上也未形成统一的规定，在美国这个节日通常在每年6月的第三个星期日；中国台湾地区将父亲节定于每年的8月8日，又称为"八八节"。

父亲节是一个全球性的节日，人们用各种方式进行庆祝，如赠送礼物、举行家庭聚会、举办篮球比赛等。许多城市也举办父亲节游行和其他庆祝活动。在许多国家，父亲节被认为是家庭团聚和感恩父亲的日子。在这一天，人们向父亲表达他们的感激之情并体现爱心。一些小小的举动，如帮助父亲做家务或者赠送一份特别的礼物，都可以表达他们对父亲的尊敬和爱戴。

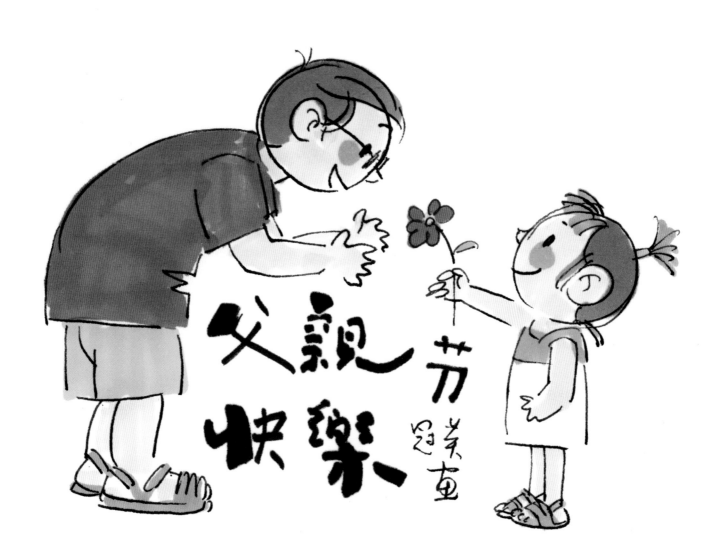

父親節

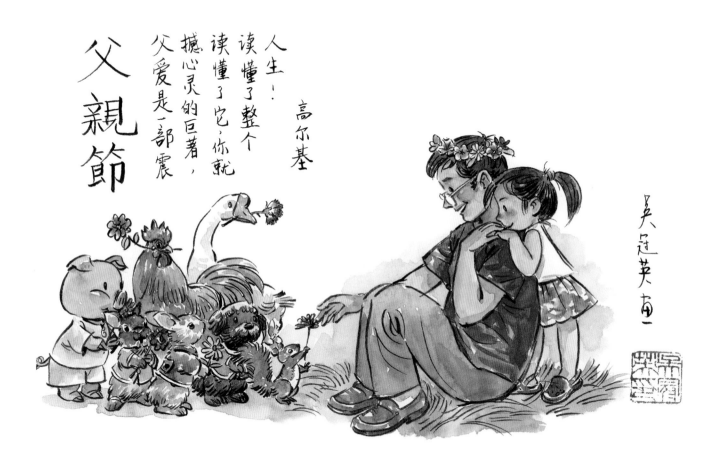

人生！
读懂了整个
读懂了它，你就
撼心灵的巨著，
父爱是一部震

高尔基

吴冠英 画

童趣

吴冠英 绘

节气·节日·生肖·星座

清华大学出版社
北京

<h1 style="text-align:center">内 容 简 介</h1>

《童趣节气·节日·生肖·星座》包含节气、节日、生肖、星座 4 个分册，以杰出的艺术教育家、著名插画连环画艺术家吴冠英先生原创的近 200 幅童趣精美画作为赏阅主体，配以简练的文字，介绍了与人们生活息息相关的节气、节日知识，以及人们耳熟能详的生肖、星座知识。

本书画风淳美，童趣盎然，让人爱不释手，适合亲子共读，也非常适合热爱中国传统文化和绘画艺术的读者收藏、品读。

图书在版编目（CIP）数据

童趣节气·节日·生肖·星座 / 吴冠英绘 . —北京：清华大学出版社，2023.11
ISBN 978-7-302-64776-8

Ⅰ.①童…　Ⅱ.①吴…　Ⅲ.①儿童画–作品集–中国–现代　Ⅳ.① J229

中国国家版本馆 CIP 数据核字（2023）第 197283 号

责任编辑：田在儒
封面设计：傅瑞学
责任校对：李　梅
责任印制：杨　艳

出版发行：清华大学出版社
　　　　　网　　　址：https://www.tup.com.cn，https://www.wqxuetang.com
　　　　　地　　　址：北京清华大学学研大厦A座　　　　　邮　　编：100084
　　　　　社 总 机：010-83470000　　　　　邮　　购：010-62786544
　　　　　投稿与读者服务：010-62776969，c-service@tup.tsinghua.edu.cn
　　　　　质量反馈：010-62772015，zhiliang@tup.tsinghua.edu.cn
印 装 者：小森印刷（北京）有限公司
经　　销：全国新华书店
开　　本：216mm×210mm　　　　　印　　张：15.4
版　　次：2023年11月第1版　　　　　印　　次：2023年11月第1次印刷
定　　价：138.00元（全4册）

产品编号：093187-01

引　言

　　十二生肖又称属相，它是用十二种动物与十二地支相结合，对应人出生的年份，即子鼠、丑牛、寅虎、卯兔、辰龙、巳蛇、午马、未羊、申猴、酉鸡、戌狗、亥猪。十二生肖反映了人们对时间、自然和生命的理解，每一个生肖都代表着不同的品质内涵和象征意义，并在婚姻、人生、年运等方面衍生出相生相克、刑冲合会的民间观念。

　　十二生肖的起源可以追溯到春秋以前的图腾崇拜，其精神内核和传承不仅是中国传统文化的重要组成部分，也对人们的生活、习俗、思维方式以及道德背景有着深刻的影响。十二生肖文化也不仅限于中国，东亚、东南亚等许多国家和地区都有以这些动物为代表的传说和文化现象。

　　在中国，人们十分重视十二生肖，它们不仅成为新年的符号，也出现在文学、音乐、绘画、历史、民间传说等多个领域。我们不仅可以通过学习十二生肖来了解中国丰富的文化和历史底蕴，同时也可了解人与动物的情感纽带，增强环保意识，保护动物的生存环境。

目　录

子　鼠

　　鼠是十二生肖中的第一个，代表着机智、灵活并拥有好奇心。中国民间认为，属鼠的人通常很有创造力，善于解决问题，是"聪明"的象征。因为鼠在十二生肖中排第一，因此有了成绩"数第一"的美好寓意。鼠年也被称为"鼠来宝年"，寓意好运和财富的到来。在中国，鼠的民间故事有很多，最有名的是"老鼠娶亲""老鼠嫁女"，是艺人创作剪纸、年画的题材，深受广大群众喜爱。

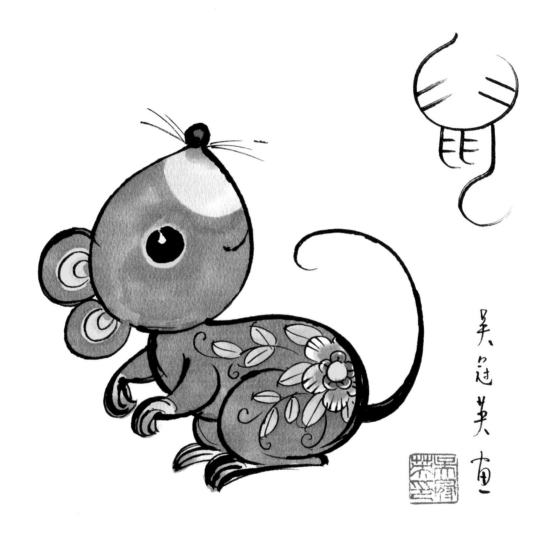

现实中的小老鼠一般头较小、身子较大。画家把小老鼠头部的比例放大，身子、头和腿都画得十分圆润，连翘起的尾巴也是一个圆弧状，使小老鼠更加可爱。

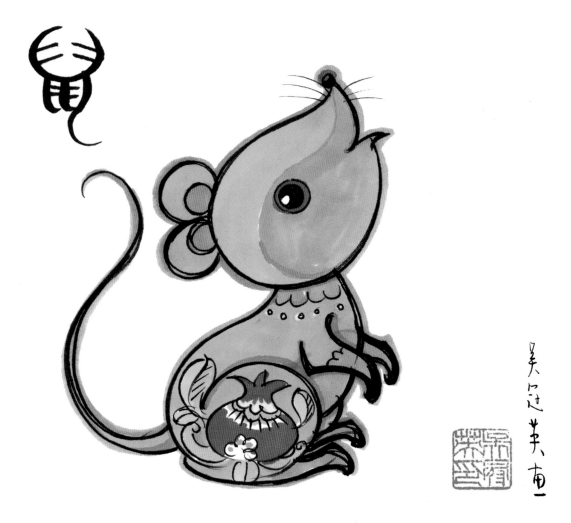

　　现实中小老鼠的头和身子没有明显的区别，且总是在低着头跑或者吃东西。画家则把头和身子区分得比较明显，且画出小老鼠抬头或者回头看的姿势，更加拟人化。

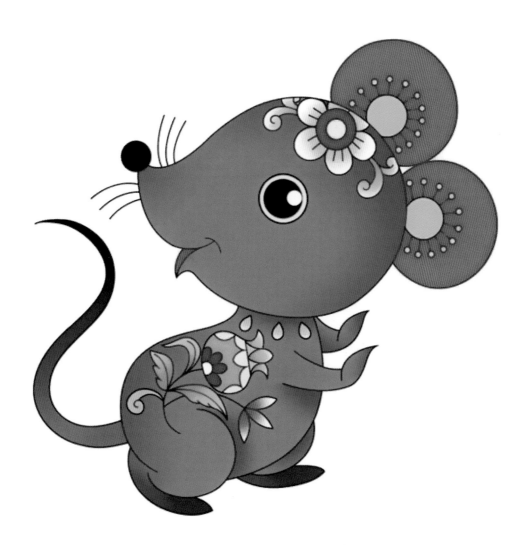

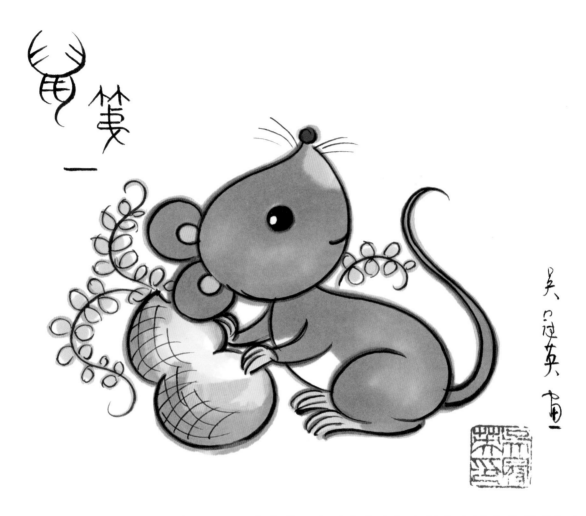

　　因鼠孕一月而生，且一胎多子，因此在古代，中国人常常把老鼠和多子多孙联系起来。在民间艺术中，石榴、花生也有多子的含义。画家在小老鼠身上或旁边画出的花生、石榴也隐喻了老鼠多子多福的含义。

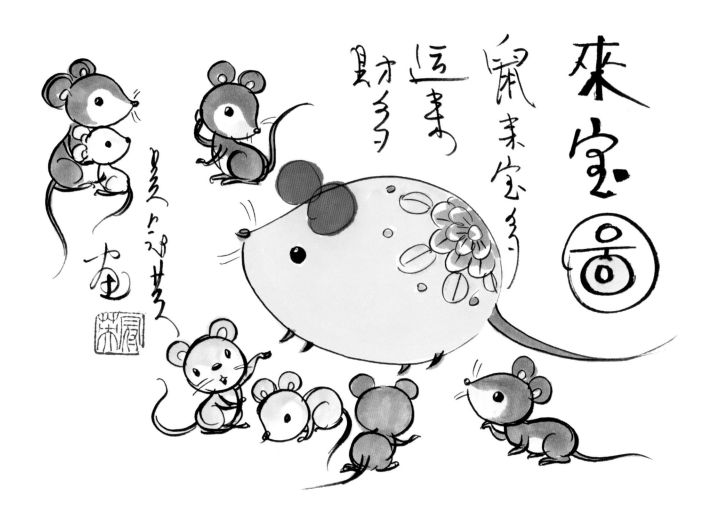

來寶圖
鼠來寶多多
运来
財多

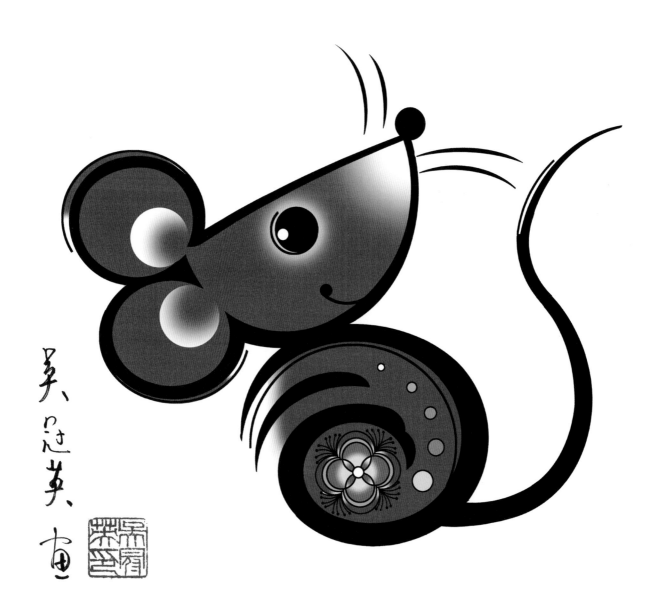

美冠英 画

6

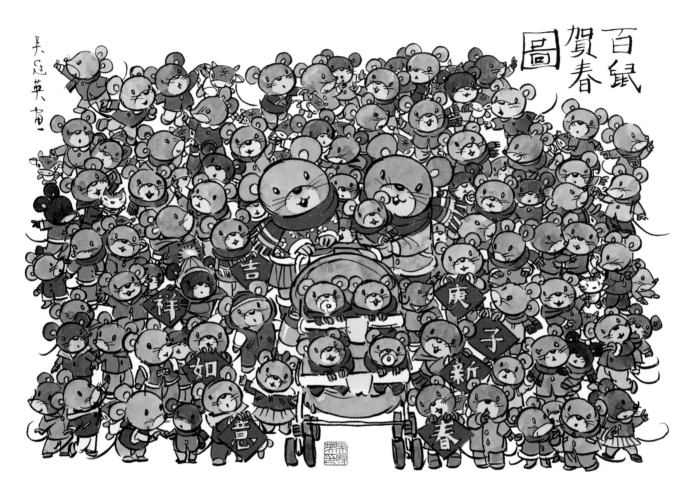

找一找，除了鼠，画里还躲藏了其他什么生肖？

丑　牛

　　牛是十二生肖中的第二个，代表着耐力、勤奋和力量。牛是中国农业文化的象征，老黄牛、孺子牛精神在中华民族中具有深远的意义，也是中华民族勤勤恳恳、勇于奉献的优良品质的象征之一。牛也被称为福牛，有财富、祥瑞之兆，铜牛被用作股市中"牛市"的象征，春牛则成为很多年画的创作素材。

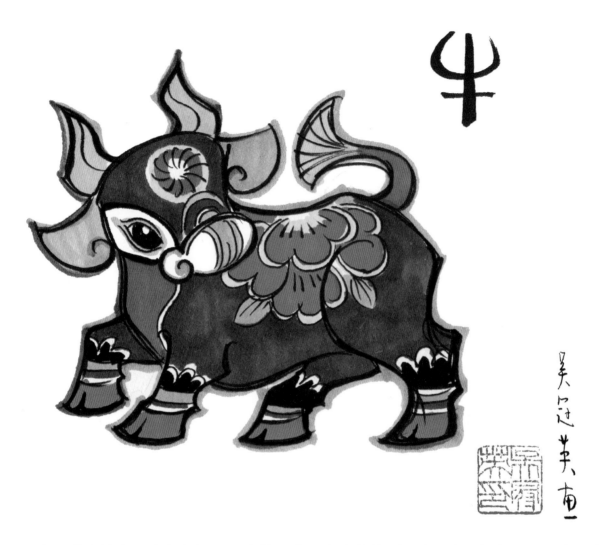

画家用带有棱角的线条勾勒牛的身体，表现出牛的健硕强壮。小牛翘起尾巴正欲迈步，增添了小牛的灵气。真正的牛头较小，脸较长，而画家则把牛的头变大，缩短了脸的长度，让小牛更加憨态可掬。

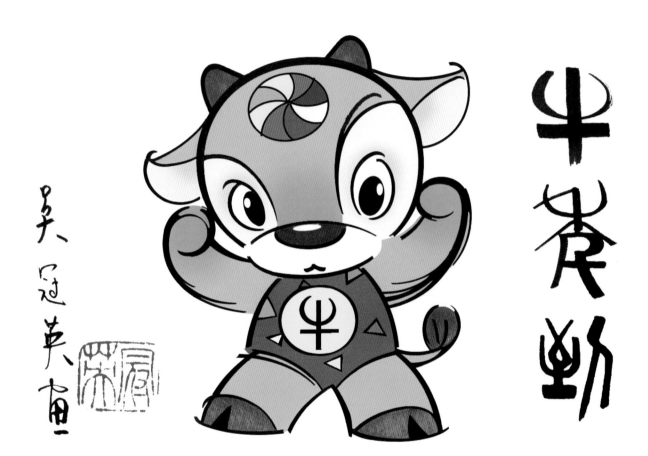

牛�勤

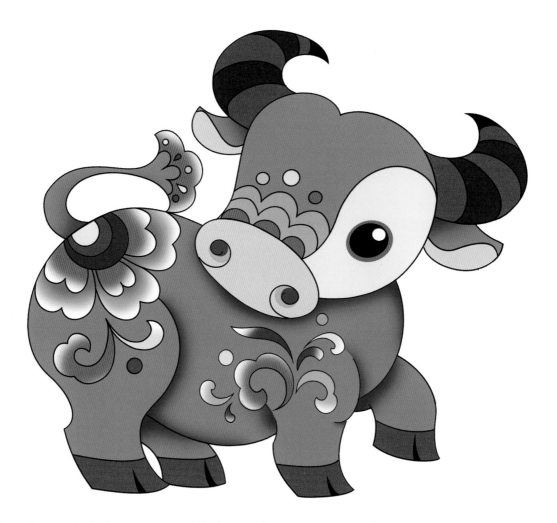

　　画家去陕西凤翔考察民间玩具时曾请教过当地艺人：牛的身上为什么画花和草？艺人回答：牛不就是生活在花花草草中吗？由此画家吸收了民间艺术的装饰手法，在牛身上点缀适形的花和卷草纹样，并突破牛本身的颜色，大胆运用民间艺术的色彩，让小牛看起来更加有精气神。

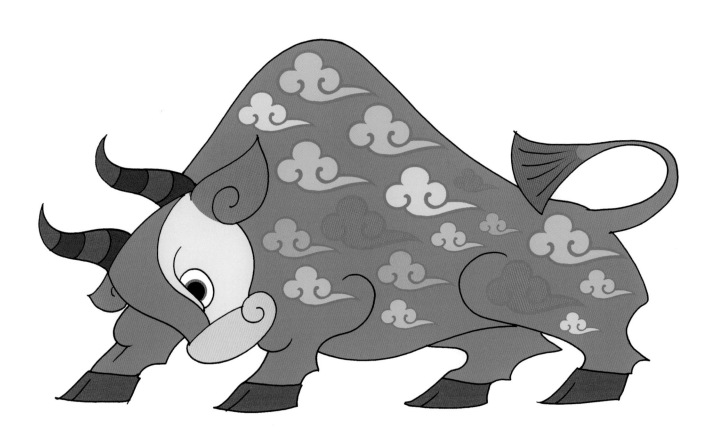

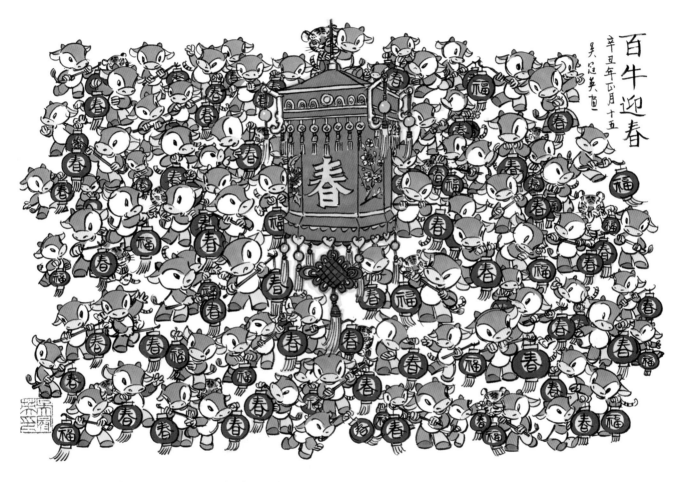

找一找，除了牛，画里还躲藏了其他什么生肖？

寅　虎

　　虎是十二生肖中的第三个，代表着勇气、力量和威严。虎是中国文化中的重要图腾之一，是勇猛、威武和权力的象征。在中国传统文化中，虎通常象征英勇和力量，被看作是百兽之王。民间有孩子满月送布老虎、老虎枕头的育儿风俗，借以祝愿孩子长大后像老虎一样孔武有力。

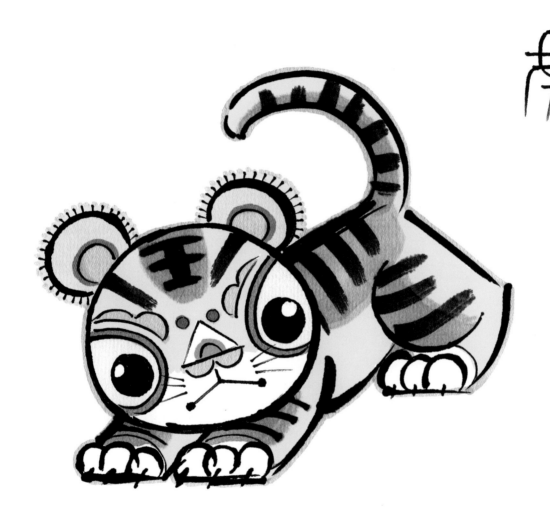

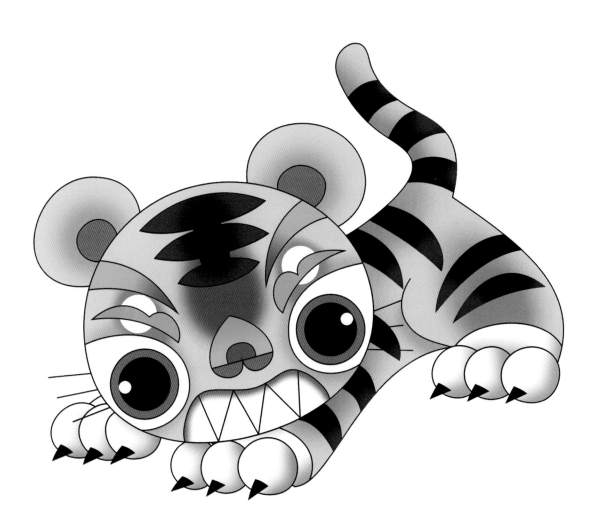

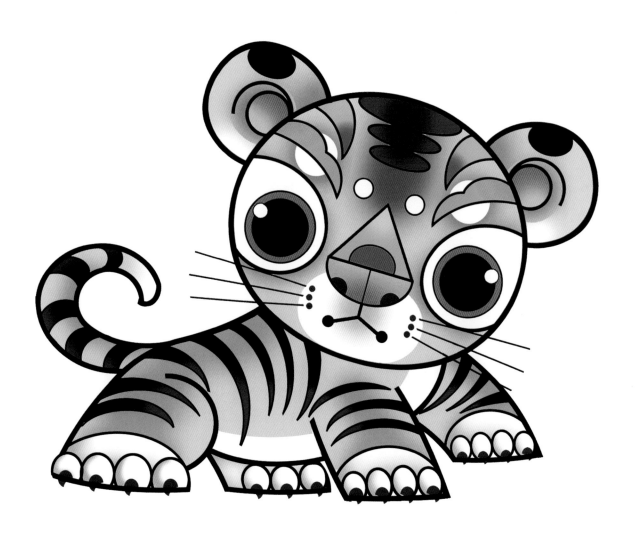

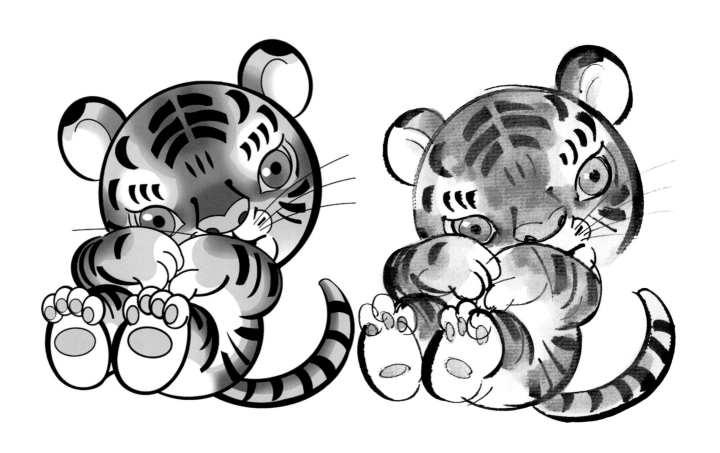

　　画家表现的是幼年的虎宝宝，比起令人生畏的成年虎，虎宝宝头的比例较大，显得十分可爱。画家吸收了中国民间艺术中虎的形象，画出圆圆的脑袋、大大的眼睛，还有装饰性的鼻子和嘴。同时"抱虎"也应和了中国吉祥文化中的抱福，有抱团、凝聚愿望和祝福之意。

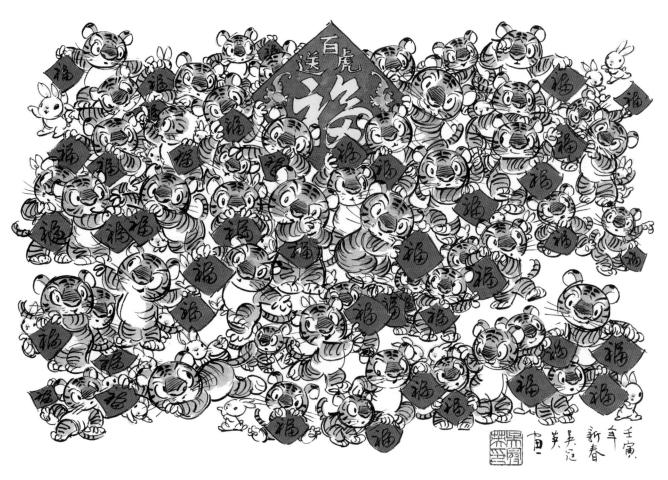

找一找，除了虎，画里还躲藏了其他什么生肖？

卯　　兔

　　兔是十二生肖中的第四个，代表着温和、敏捷和谦虚。早在先秦时期，兔子就是六畜之一，很早就融入了人类的生活。在中国传统文化里，兔是一种祥瑞的动物，在织绣中，兔纹饰寓意吉祥、多子多福。民间有很多与兔子相关的神话传说，"玉兔捣药"是家喻户晓的古代神话，传说中也有"兔儿爷""兔神"等文化崇拜。

　　画家在设计兔子时，把头、身子都画成圆滚滚的形状，并把头的比例增大，使兔子显得更加可爱。

创作时，画家也会融入拟人的手法，比如在此设计中让兔子低头回眸，表现出兔子的温顺。

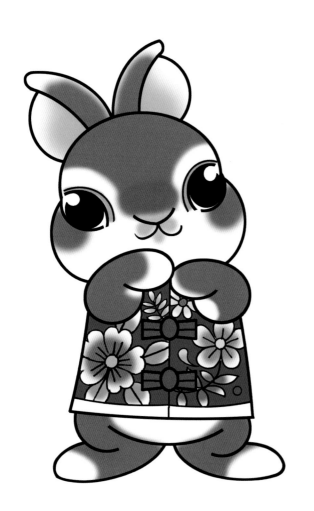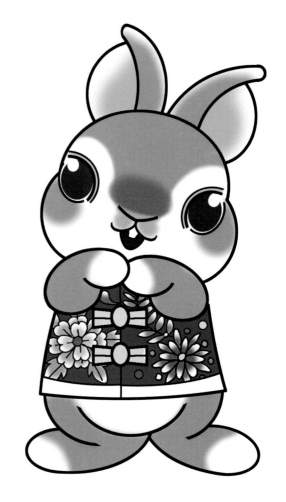

在这个设计中，将兔子画成直立作揖的姿态，为人们送出祝福。画家还在兔子身上画出了传统吉祥图案的祥云和花，展现出春意和温润的视觉效果。

辰　　龙

　　龙是十二生肖中的第五个，代表着力量、荣耀和智慧。龙是中国古代神话中的动物，是中华民族的象征之一。人们在龙舟竞赛、春节时习惯性地将它作为中心象征物，以展现中国传统文化的独特性。古人认为龙掌管着降雨，而降雨又决定着农耕收成，因此龙成为农耕社会最主要的图腾。在古代，龙也是皇权的象征。

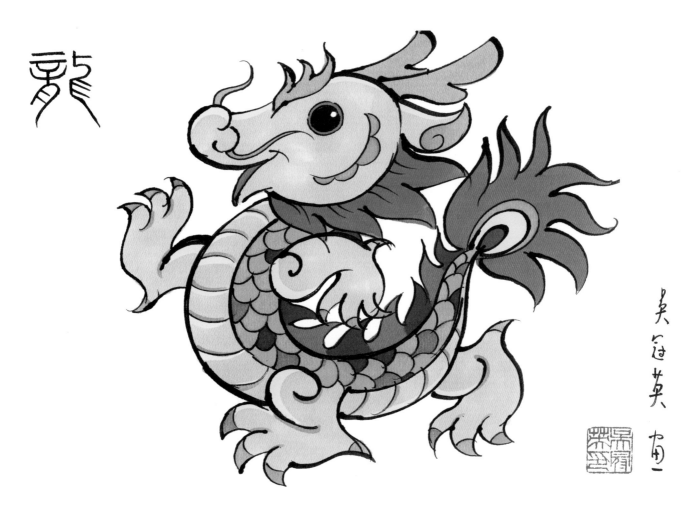

龙是一种传说中的动物。在传统艺术中龙的形象一般比较威严凶猛，突出龙是权力和力量的象征。

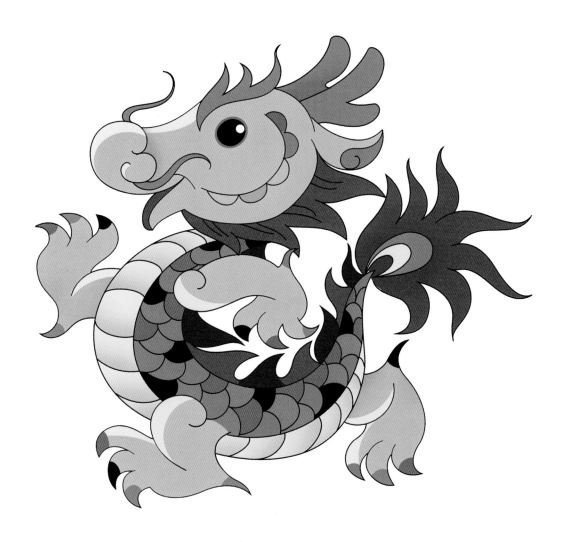

　　通常，龙身上的鳞片和头部的设计较为复杂，而画家简化了鳞片，使之更为图案化，龙的头部也更为卡通化，使龙多了一些可爱。画家通过龙身型的扭曲、爪子的位置安排使其整体成为一个团状，从而形成一个更为整体的图案。

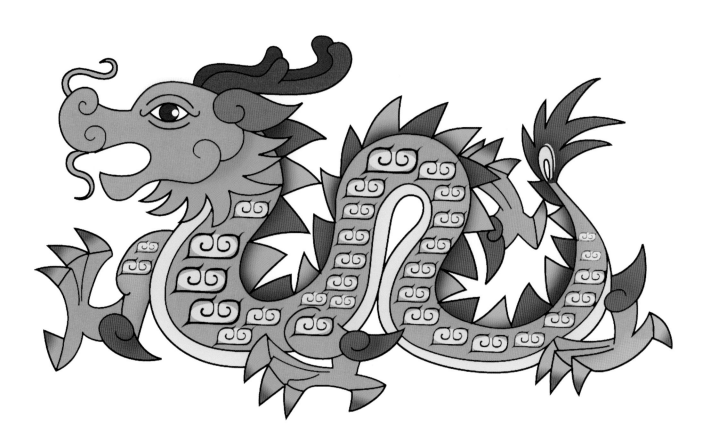

巳　　蛇

　　蛇是十二生肖中的第六个，代表着智慧、神秘和敏锐。在中国北方，大多将属蛇称作属小龙。在中国传统文化中，蛇一直被视为万物之祖，传说中华始祖女娲和伏羲，都是一半人身一半蛇身；神兽玄武是由乌龟和蛇两者结合而成。蛇在远古时代作为中华民族一种重要的图腾与象征，代表着生殖与繁衍。

在晋代干宝所著的《搜神记》中有蛇衔明珠以报恩的记载。后民间视蛇衔宝珠为吉兆，并以此喻世人应引善、感恩知报。农历癸巳年为蛇年。

积德

美冠荣画

蛇

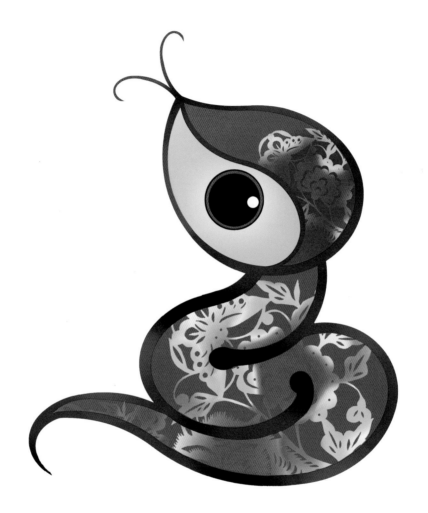

　　自然界中的蛇常常给人以冰冷、可怕的感觉。其小小的头、身上的鳞片、扭曲的身体，与可爱的感觉相差甚远。画家则在设计中把头的比例加大，蛇头微微仰起，头和身子有一个明显的区分，将蛇更加拟人化。

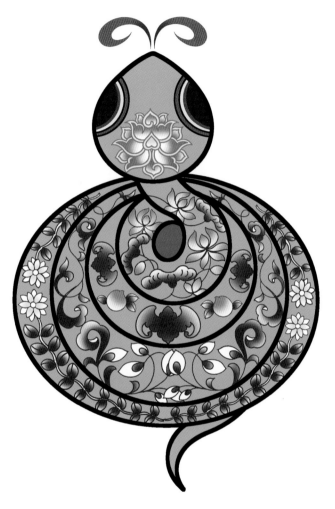

　　蛇的身上也没有表现鳞片和腹部，而是饰以花草，并突破了蛇自身的棕色或绿色，使观者并不过多地想到自然界中的蛇，从而削弱了可怕的感觉。

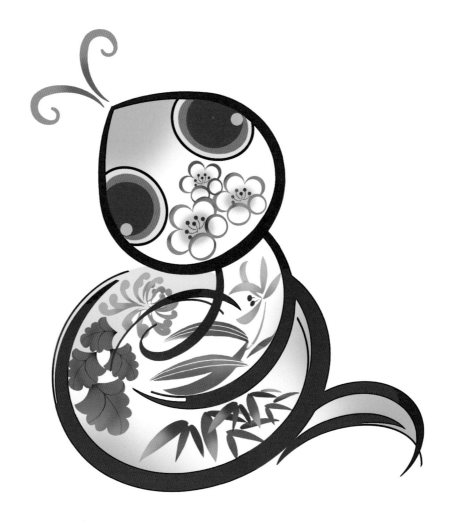

　　在这一设计方案中，画家以毛笔勾画出身盘、头仰的小蛇，紫色的蛇身暗含紫气东来之意，纹饰图案则是梅兰竹菊四君子。

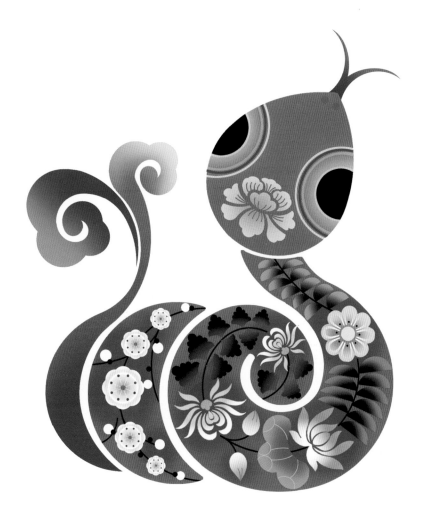

　　画家把蛇设计为红色，因为古代认为赤色的蛇为祥瑞之物。蛇的头部饰以一朵盛开的牡丹，蛇身以春桃、夏荷、秋菊、冬梅作为装饰，应和四季轮回、生生不息。蛇尾生出的灵芝填补了左侧的空白，同时蕴含着祥瑞以及灵蛇衔珠报恩的寓意。

午　马

　　马是十二生肖中的第七个，代表着自由、热情和活力。马是人类最早驯养的家畜之一，在中国文化中有着十分重要的象征意义。中国古代人们认为马是行走在地上的龙，常将"龙马"并称。马又是能力、圣贤、人才、有作为的象征，古人常常以"千里马"来比喻人才。

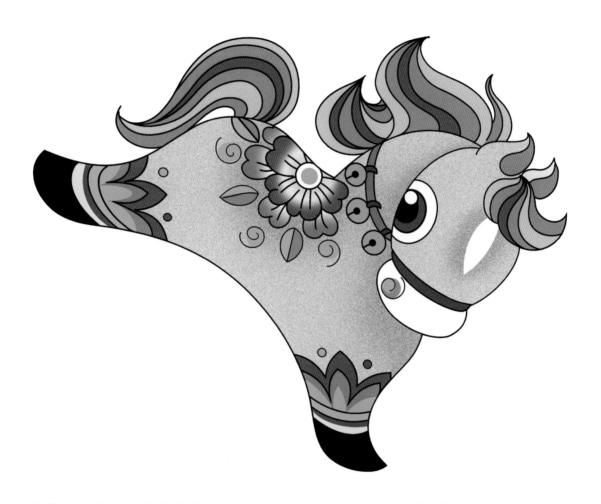

　　马的身型、腿和脸都较为修长，而此画中，画家吸收了陕西凤翔泥塑中马的设计风格，马的身子、腿都是浑圆的造型。身上的装饰也融入了凤翔泥塑中大胆鲜艳的用色和一些花草的装饰。同时将马设计为奔跑跳跃的姿态，搭配高高飘起的彩色鬃毛和马尾，使整个造型更为灵活生动。

　　在这个设计方案中，画家采用了民间剪纸剪影的手法，突出了马的轮廓，并在马的身上装饰了双鱼的剪纸，寓意吉庆。此作品中马昂首迈步的姿态正如马术比赛中盛装舞步的造型，十分优雅。

未　　羊

　　羊是十二生肖中的第八个，代表着温和、善良和谦虚。在中国传统文化中，羊往往被人们视为吉祥瑞兆、美好兴旺的象征。在殷商时期的青铜礼器中，有很多与羊有关的造型，如四羊方尊、双羊尊、羊尊等；在汉字中，也有很多与羊相关、带有吉祥意义的字词，如美、祥等。

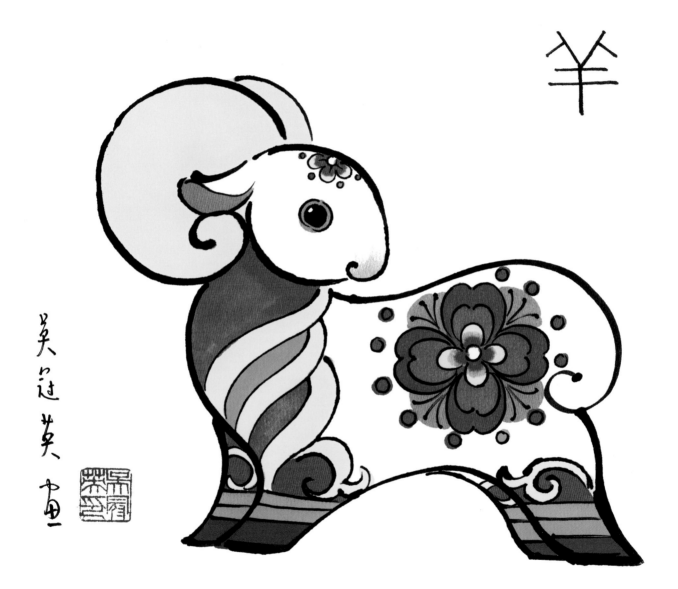

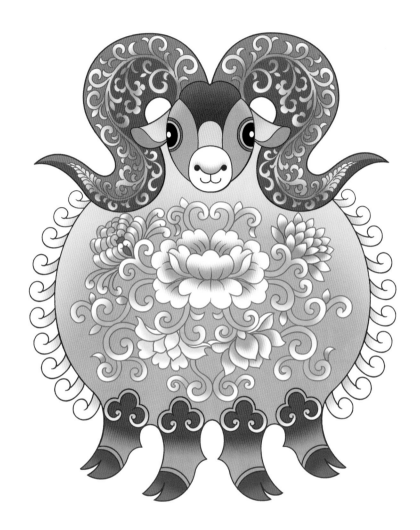

　　在这个设计方案中，画家以大角羊为原型，将羊身画为正面如花瓶的对称造型，表现了羊的饱满肥硕。羊身装饰了四季之花和祥云的图案，并在双角上饰以缠枝纹，沿着羊身的两侧缀以卷曲的羊毛。羊身整体为金黄色的调子，寓意六十年一遇的金羊年。

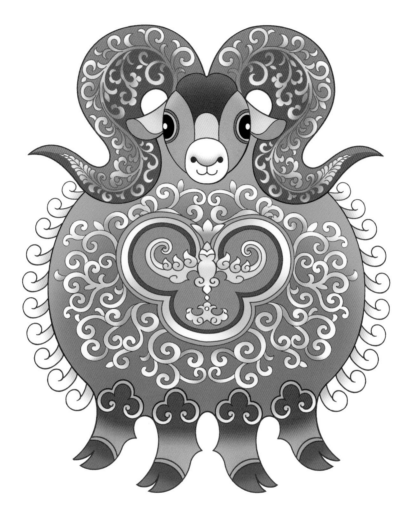

　　此方案大角羊身上的图案和配色则受到景泰蓝装饰的启发。羊身上的缠枝纹，其卷曲的形态暗合了卷曲的羊毛。羊身的中间则是一幅如意福庆图，以如意和倒挂的蝙蝠口衔罄传达如意福庆的寓意。羊角上装饰缠枝纹，并在角尖部分转化为稻穗纹样，暗合了神羊盗五谷的传说。

　　在这个设计方案中，一只大羊、两只小羊和太阳象征"三阳开泰"。小白羊与小黑羊分别代表昼与夜，其身上的花果图案则象征日夜更迭、春华秋实、四季往复。身后的太阳则寓意着新的一年如旭日初升，大自然生生不息。

申　猴

　　猴是十二生肖中的第九个，代表着聪明、机智和灵活。猴是人们最为喜爱的十二生肖之一，因为它表现出许多人所追求的品质，如机智、敏捷、聪明、淘气、自由等。《西游记》中孙悟空形象的出现，使猴所承载的文化意义得到了充分的展示，使猴文化成为中华传统文化的鲜明代表。猴与"侯"谐音，在许多绘画作品中，猴的形象含有封侯的含义。

猴樂圖

丙申年春

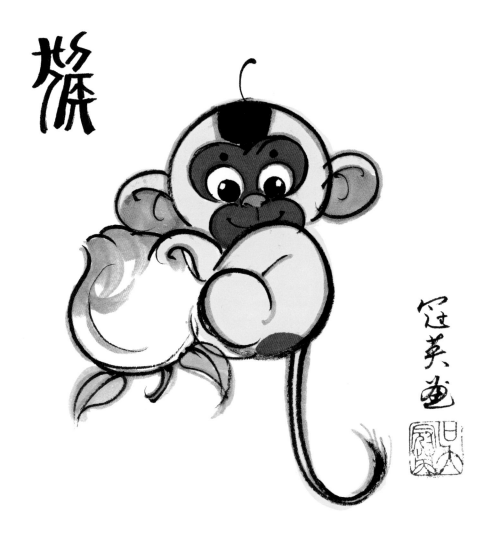

　　此画融入了美猴王和金丝猴的造型，将猴子画为红脸，辅以金黄色的身子。相比真实的猴子，画中猴子头部比例增大，有着圆圆的脸、眼眶和嘴，更加可爱。额头上的黑毛也是金丝猴的特征。画家把猴子和桃子画在一起，构思应是出自瑶池会上猴子献桃为王母娘娘庆寿的传说。

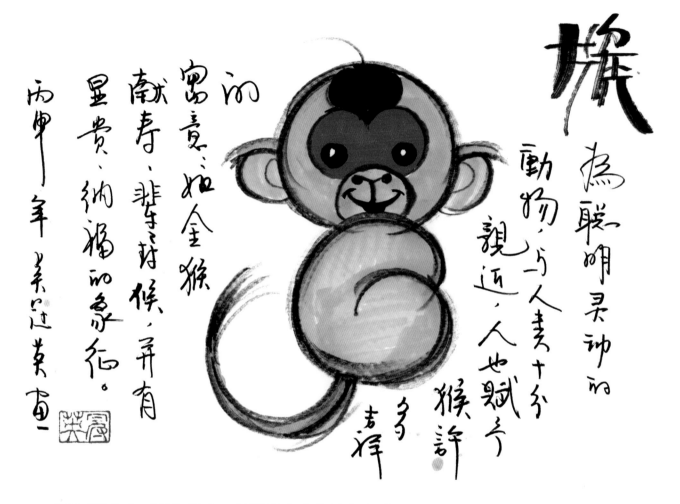

猴

為聰明靈動的動物，与人素十分親近，人也賦予猴許多吉祥的寓意，如金猴獻壽、輩封侯，并有富貴、納福的象征。

丙申年菜過黃畫

由于"猴"和"侯"谐音，且猴子在古代被文人赋予了"封侯"的寓意，因此猴子和桃子有着封侯加官、健康长寿的含义。

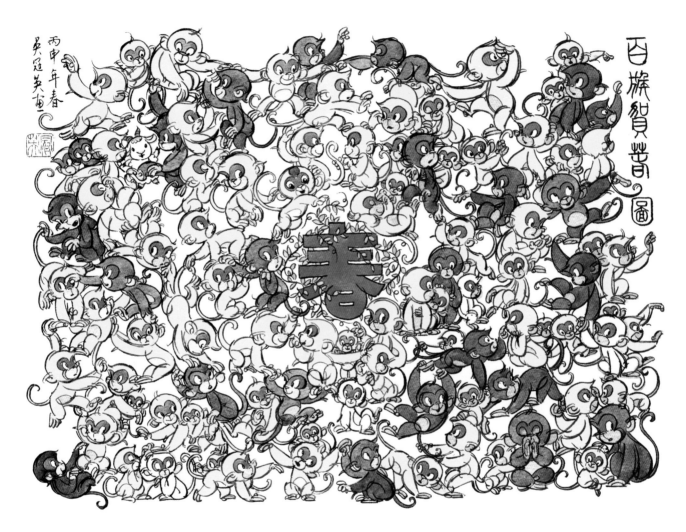

找一找，除了猴，画里还躲藏了其他什么生肖？

酉　鸡

　　鸡是十二生肖中的第十个，代表着喜庆、幸福和平安。在传统文化中，鸡因为与"吉"谐音，因此被人们赋予了吉祥的意义。鸡在古代被称为"德禽"，是一种不同寻常的灵禽，民间常把鸡唤作"凤"。传说鸡为日中乌，鸡鸣日出，带来光明，能够驱害辟邪。公鸡通常有一种威武的姿态，在许多中国传统节日和庆祝活动中，公鸡常常代表祥瑞和吉祥的含义。

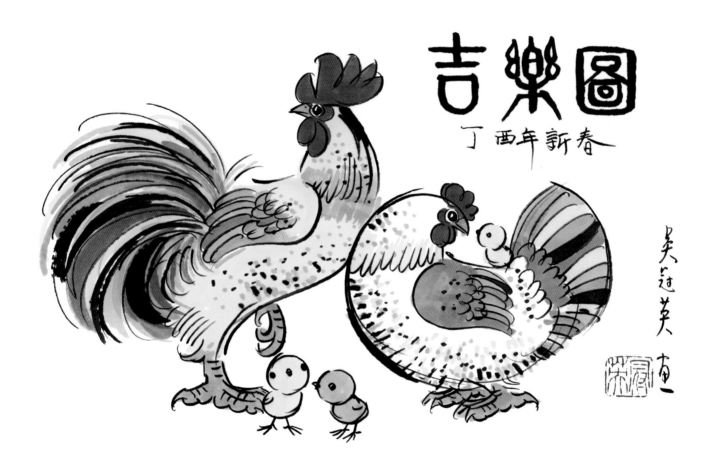

吉樂圖

丁酉年新春

吳冠英畫

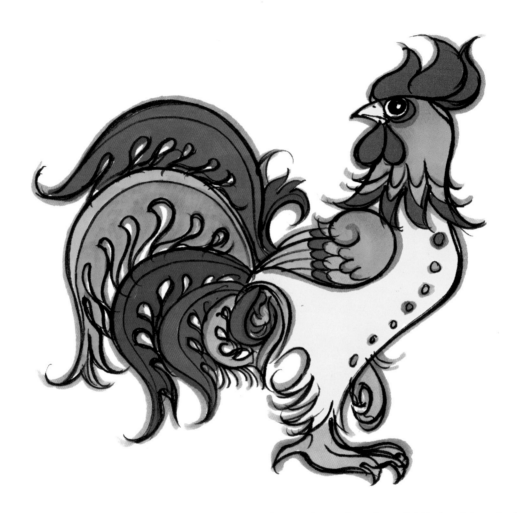

　　画中威武的公鸡抬起一只爪子，正欲前行。鸡的头部和身子的比例较为写实。但是，画家将公鸡尾巴画得比现实中大很多，看上去羽毛更加丰满。

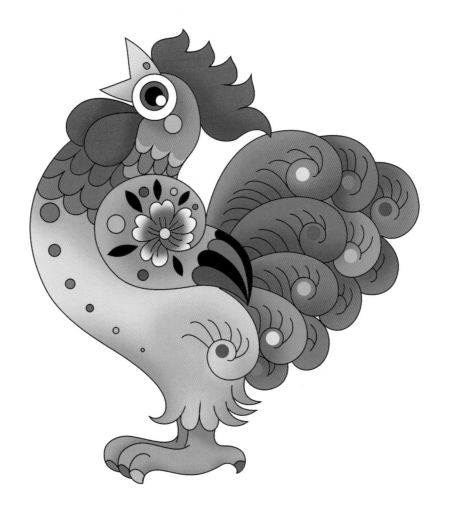

　　现实中公鸡的尾巴多为青绿色，而画家则把尾巴画得五彩斑斓，颜色更为鲜艳，使公鸡显得更加威武雄壮。其头部、身子、鸡翅的羽毛颜色也是按照画家的想象进行搭配，使公鸡更具装饰化效果。

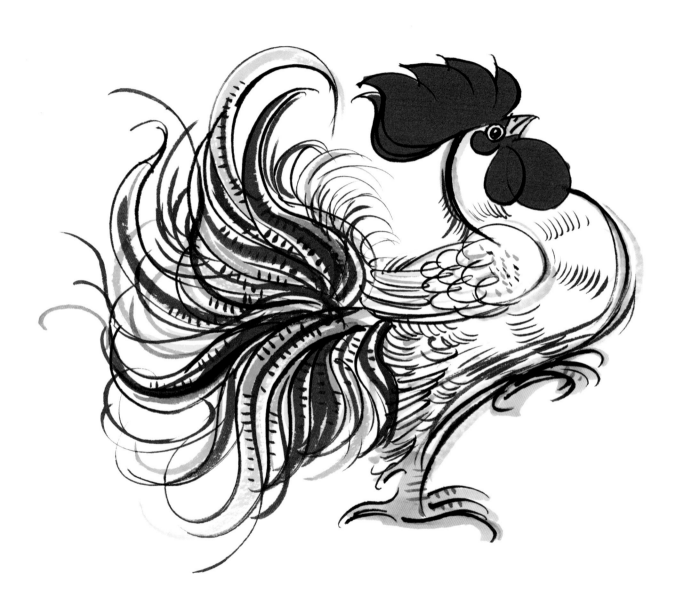

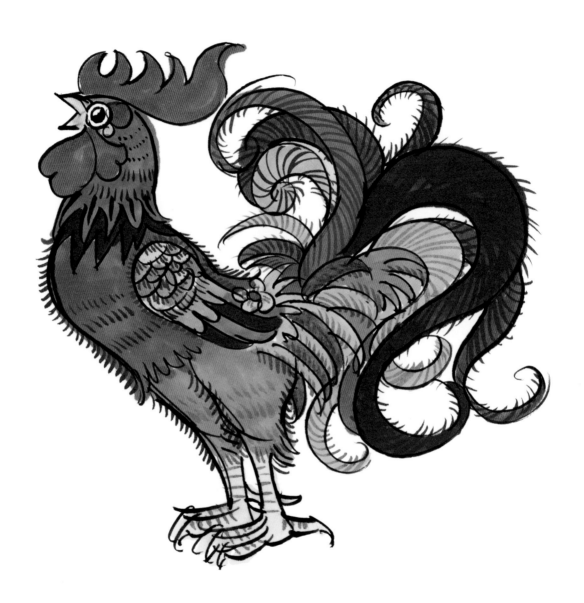

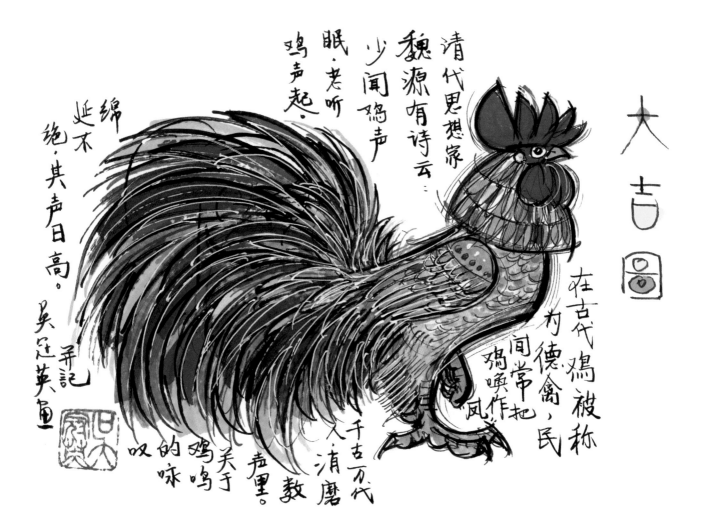

大吉图

清代思想家魏源有诗云：

少闻鸡声眠，老听鸡声起。

鸡声千古万代，消磨人间声里。

关于鸡鸣的咏叹。

绵延不绝，其声日高。吴冠英画并记

在古代鸡被称为德禽，民间常把鸡唤作凤。

戌　　狗

　　狗是十二生肖中的第十一个，代表着忠诚、勇敢和吉祥。狗是人类最早驯化的动物之一，与人类的生活密切相关。在中国传统文化中，狗被视为忠诚、乐观的代表，人们总是把狗比喻成保护神。因为狗的叫声"汪汪"与"旺旺"谐音，所以狗还被视为旺财之物，在中国的年画、剪纸、灯笼等节日文化中，狗的形象有招财旺运之意。

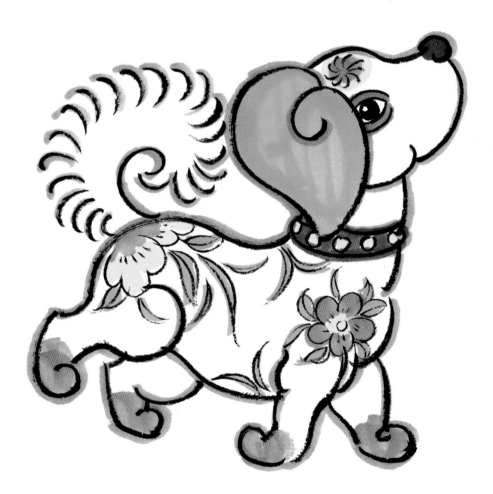

狗

人们往往将狗比喻

为守护神，是忠诚乐观的象征。民间里也将地视为旺财之物，还有句俗话说：羊群里有狗，越过越有。

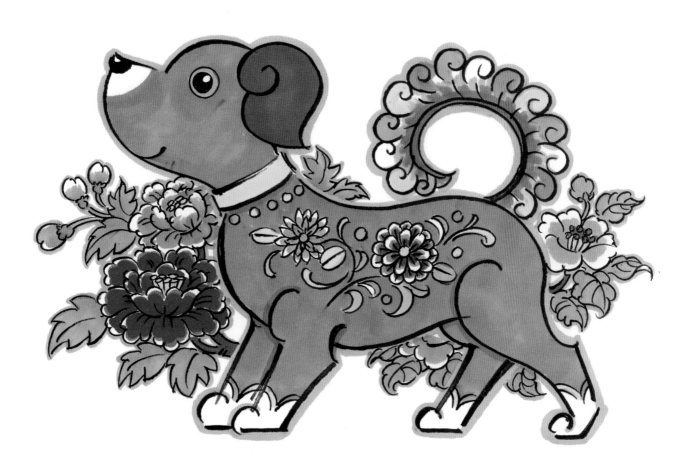

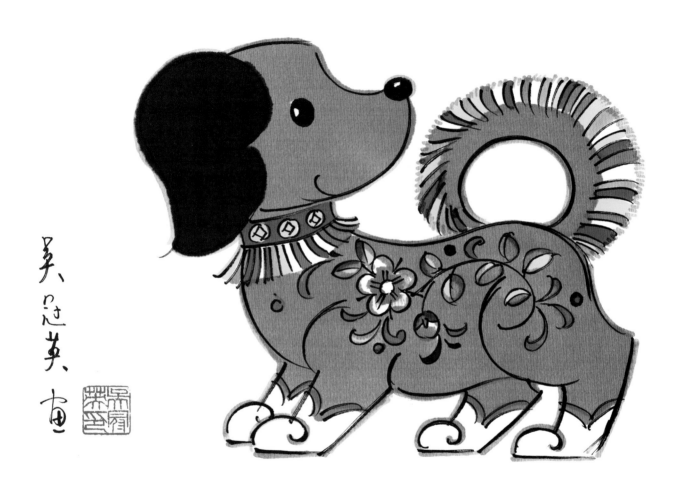

　　画家在这个方案中设计了一只回头的小狗，好像正在回应主人的召唤。小狗的尾巴高高翘起，狗的脸部被勾画出了一个微笑的表情，显示其友好和忠诚。

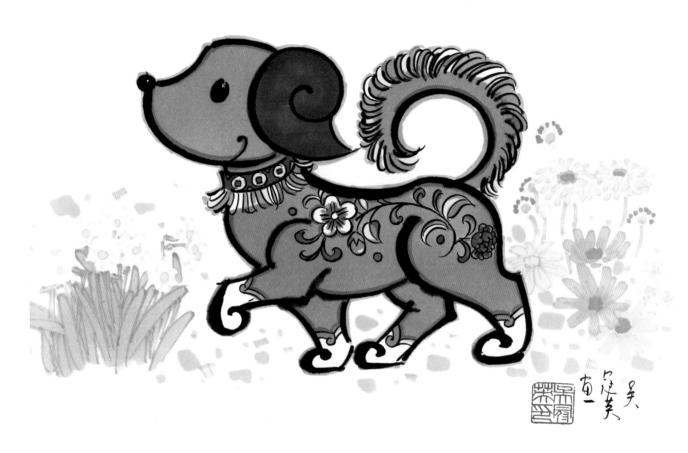

　　此设计中是一只昂首阔步的小狗，似乎在向人问好。小狗的身上装饰了花草纹，狗的尾巴则表现为五彩的卷云纹。狗的脚部则装饰性地区分了腿部和爪子，似乎给小狗穿上了小靴子，十分可爱。

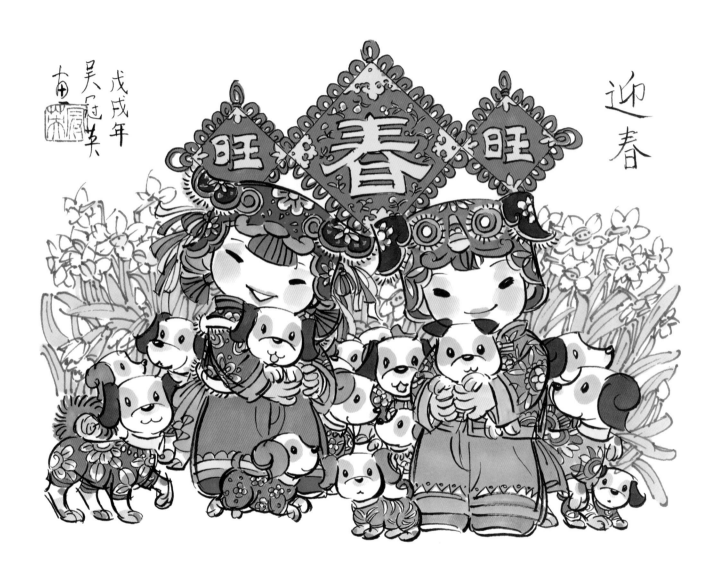

迎春

戊戌年 吴冠英

亥　　猪

　　猪是十二生肖中的最后一个，代表着福气、财气和快乐。猪曾作为"六畜之首"，在中国人的家庭里占有相当重要的地位，如"家"字宝盖头下面的"豕"代表的就是猪。我国民间常把猪视为好吃懒做的代表，其实猪的性格勇敢、聪颖、憨厚，是人们熟悉、喜爱的家畜之一。人们认为猪肥头大耳是有福、招财之相，因此猪的形象也常被用于节日剪纸、年画之中，或用来做孩子的储钱罐。

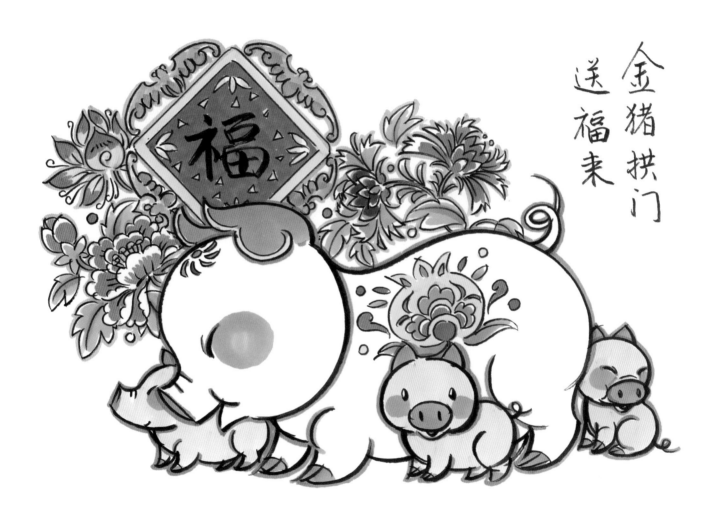

金猪拱门
送福来

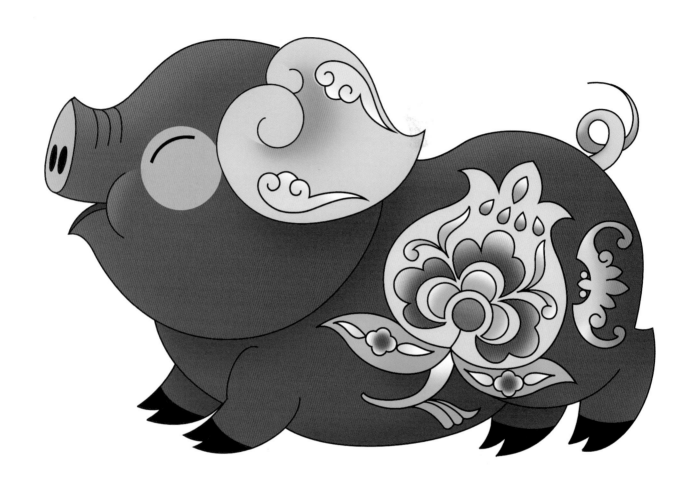

　　画家画的是小猪幼崽，其头比较大、身子较短，形象更为卡通。头部、身子和腿部的线条都勾画成浑圆的线条，表现其胖嘟嘟的可爱形象。画家还把耳朵的比例增大，并画成一个桃子的样子。小猪微微张开的嘴、笑眯眯的眼睛则让其看起来十分友好、开心。

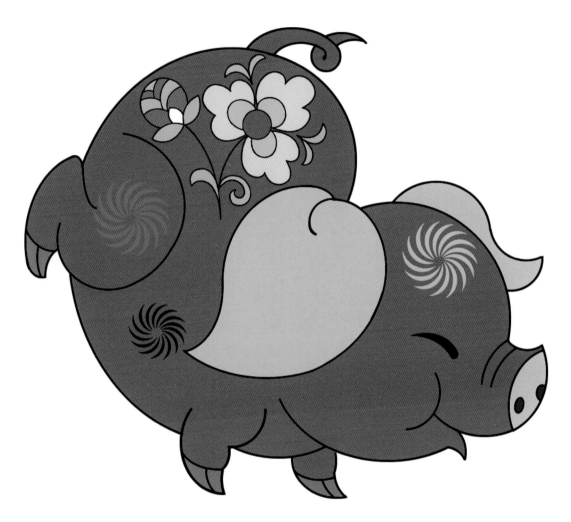

　　画家把小猪表现得更具装饰效果，比如将猪画成红色，或在其头部画出一个旋转的图案，以及在猪的身上画出石榴或花卉的图案。石榴在民间有多子之意，因猪一胎多子，也常有多子多福之意。

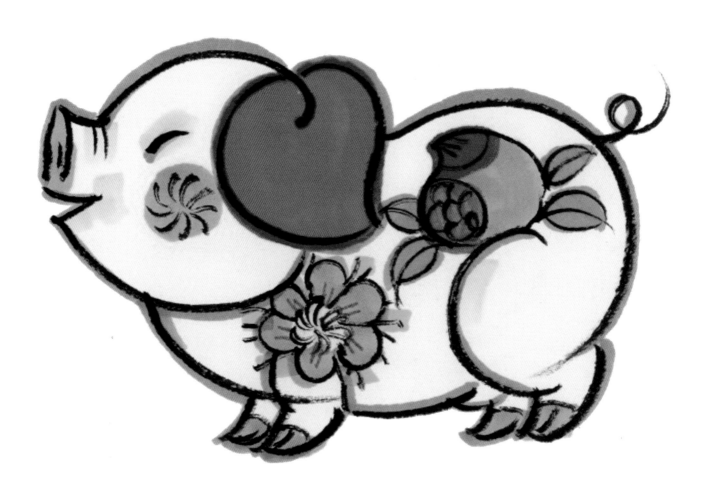

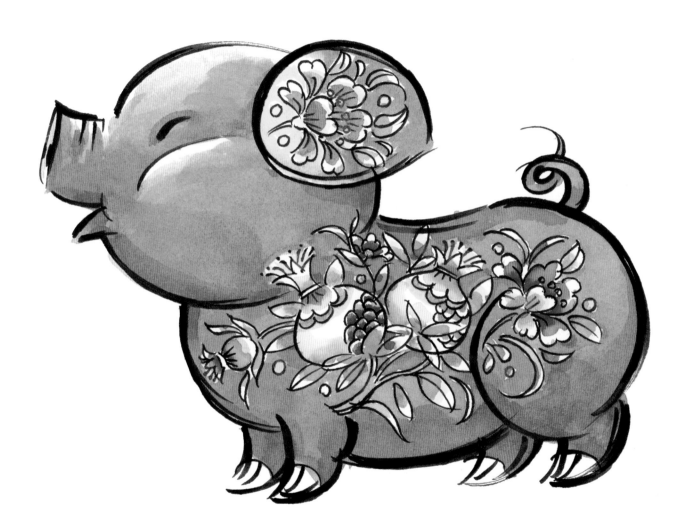

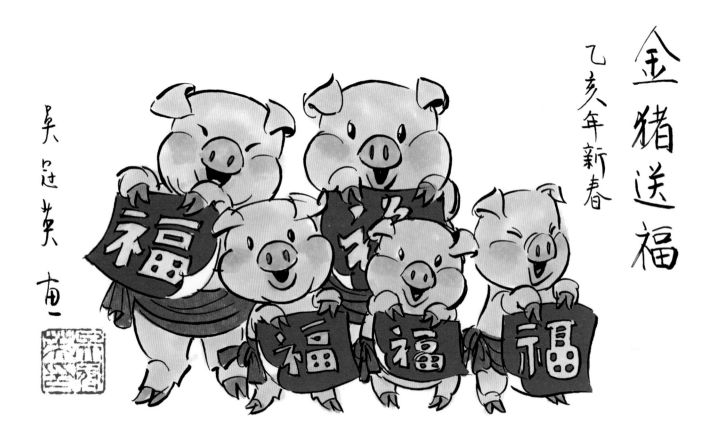

金猪送福

乙亥年新春

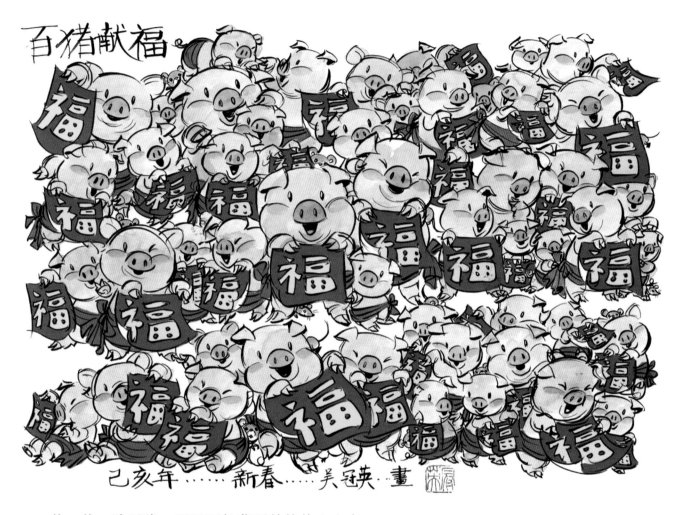

百猪献福

己亥年……新春……吴冠英·畫

找一找，除了猪，画里还躲藏了其他什么生肖？

吴冠英 绘

童趣

节气·节日·生肖·星座

清华大学出版社
北京

内 容 简 介

《童趣节气·节日·生肖·星座》包含节气、节日、生肖、星座 4 个分册,以杰出的艺术教育家、著名插画连环画艺术家吴冠英先生原创的近 200 幅童趣精美画作为赏阅主体,配以简练的文字,介绍了与人们生活息息相关的节气、节日知识,以及人们耳熟能详的生肖、星座知识。

本书画风淳美,童趣盎然,让人爱不释手,适合亲子共读,也非常适合热爱中国传统文化和绘画艺术的读者收藏、品读。

图书在版编目(CIP)数据

童趣节气·节日·生肖·星座 / 吴冠英绘 . —北京:清华大学出版社,2023.11
ISBN 978-7-302-64776-8

Ⅰ.①童… Ⅱ.①吴… Ⅲ.①儿童画–作品集–中国–现代 Ⅳ.① J229

中国国家版本馆 CIP 数据核字(2023)第 197283 号

责任编辑:田在儒
封面设计:傅瑞学
责任校对:李 梅
责任印制:杨 艳

出版发行:清华大学出版社
　　　　网　　　址:https://www.tup.com.cn,https://www.wqxuetang.com
　　　　地　　　址:北京清华大学学研大厦A座　　　　邮　　编:100084
　　　　社 总 机:010-83470000　　　　邮　　购:010-62786544
　　　　投稿与读者服务:010-62776969,c-service@tup.tsinghua.edu.cn
　　　　质量反馈:010-62772015,zhiliang@tup.tsinghua.edu.cn
印 装 者:小森印刷(北京)有限公司
经　　销:全国新华书店
开　　本:216mm×210mm　　　　印　　张:15.4
版　　次:2023年11月第1版　　　　印　　次:2023年11月第1次印刷
定　　价:138.00元(全4册)

产品编号:093187-01

引　言

　　星座是指遥远天空中被画定区域并被命名的一组星体。在天文学领域和占星术中，为了方便在天空中定位和辨认恒星和行星，人们从自然界中抽象出若干符号、动物、人形、神物等形象，用以形容指定的星群，这便是"星座"。最早的星座概念可以追溯到古代巴比伦人，随后，希腊、罗马、中国、印度等古代文明也都形成了自己星座体系的传统。

　　在现代社会中，人们常说的星座是指太阳系黄道十二宫对应的 12 个星座，即白羊座、金牛座、双子座、巨蟹座、狮子座、处女座、天秤座、天蝎座、射手座、摩羯座、水瓶座、双鱼座。星座相关学说认为，每一个人只属于一个太阳星座，可以根据自己的出生日期确定属于哪个星座，而每个星座都有着独特的特点和性格，人们还可以根据自己的星座选择职业、配偶、礼物等。

　　星座是人们对宇宙和自然美妙和深层次的解读，从古至今一直是人们心中神秘和浪漫的代名词，影响着人们的生活和思想。

目　录

白羊座

　　白羊座（Aries）是火象星座，由火星主宰，为阳性星座。白羊座的人性格积极、勇敢、自信、好胜，喜欢掌控一切，重视自由，追求刺激和挑战。

　　白羊座的人有一种让人看见就觉得开心的感觉，因为他们看起来总是那么热情、阳光、乐观。

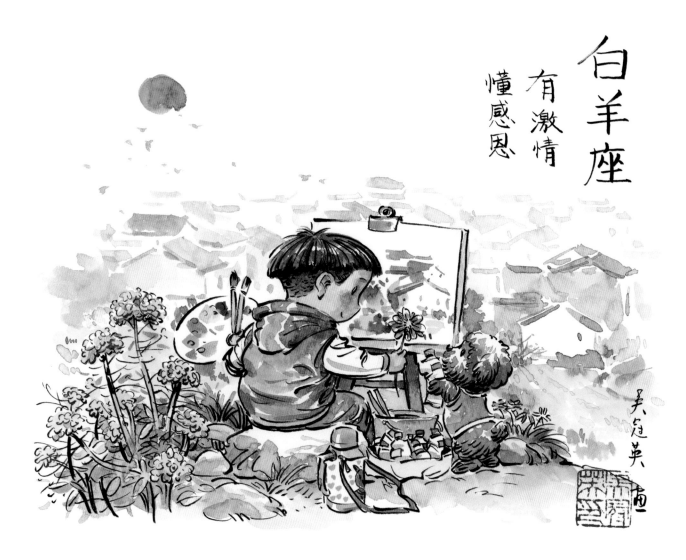

白羊座
有激情
懂感恩

画中的小狗递给小画家一管颜料，而小画家也感恩地回赠给小狗一朵花。艺术家总是善于发现生活中美丽的瞬间，一个正在描绘美景的小画家表现了白羊座对于生活的热爱和激情。

金 牛 座

金牛座（Taurus）是土象星座，由金星主宰，为阴性星座。金牛座的人踏实、稳重、顽固，具有强烈的责任心和物质欲望，喜欢享受美食，热爱音乐和艺术。

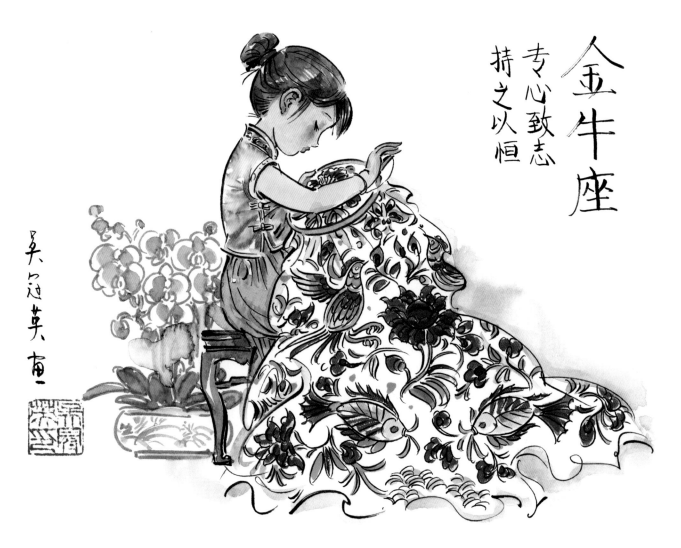

金牛座
专心致志
持之以恒

刺绣十分需要耐心和对美的追求。一个专心致志正在刺绣的女孩表现出金牛座的踏实和对艺术的热爱。

双 子 座

5 月 21 日—6 月 20 日

　　双子座（Gemini）是风象星座，由水星主宰，为阳性星座。双子座的人机智、聪明、好学，兴趣广泛，具有极强的交际能力和极佳的口才，但不易专注于一件事情，思维跳跃，喜欢旅游和探索未知的领域。

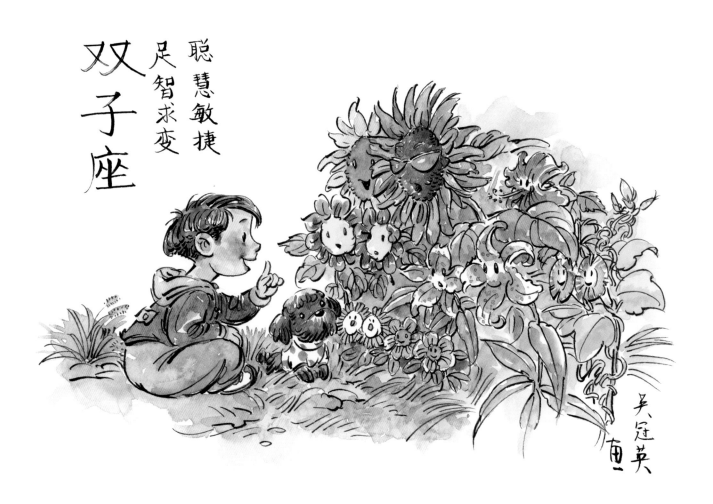

聪慧敏捷
足智求变

双子座

画中两两一组的花朵巧妙地暗示了"双子"这个主题。小男孩十分开心地和花朵对话，表现了双子座的智慧和高超的口才。

巨 蟹 座

　　巨蟹座（Cancer）是水象星座，由月亮主宰，为阴性星座。巨蟹座的人情感细腻、温柔宽容，有家庭意识和责任感，对亲人和朋友十分在意。他们敏感温柔，但也有点情绪化。他们是最佳的倾听者，很容易与别人建立深厚的关系。

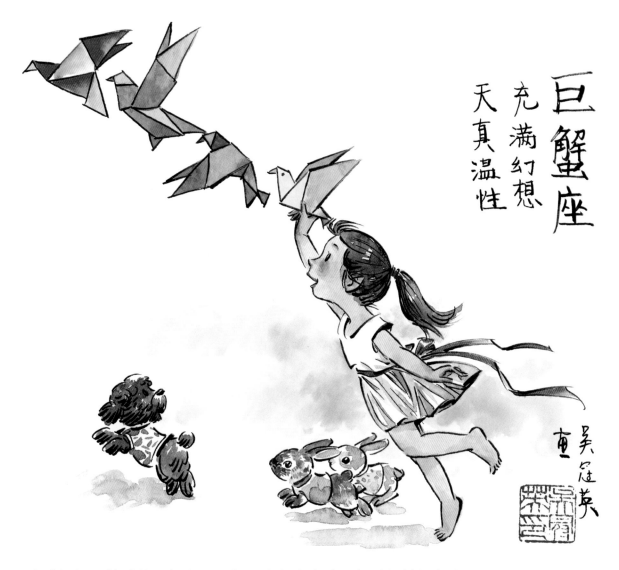

巨蟹座
充满幻想
天真温性

充满幻想、敏感的巨蟹座，正如画中的小女孩，把千纸鹤想象成正在飞翔的小鸟。

狮 子 座

7 月 23 日—8 月 22 日

　　狮子座（Leo）是火象星座，由太阳主宰，为阳性星座。狮子座的人热情、大气、勇敢，具有强烈的领袖气质和自信心，追求成功和光荣，但有时候过于以自我为中心。他们充满领导力，喜欢成为焦点、喜欢炫耀，极其注重个人形象，需要被他人认可。

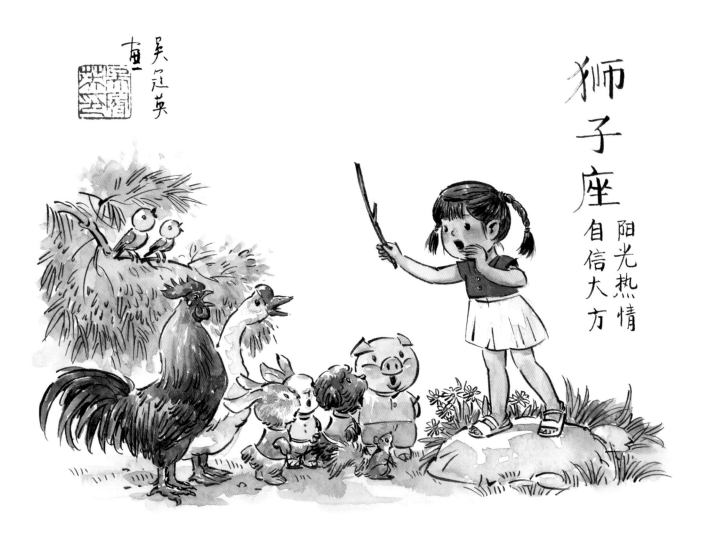

狮子座 阳光热情 自信大方

小女孩拿着小木棍，精神抖擞地指挥一群小动物唱歌。作品充分表现出充满领袖力的狮子座的特点。

处 女 座

处女座（Virgo）是土象星座，由水星主宰，为阴性星座。处女座的人思维缜密、认真负责、敬业，有挑剔的眼光和追求完美的倾向，对自己和他人有过高的要求。

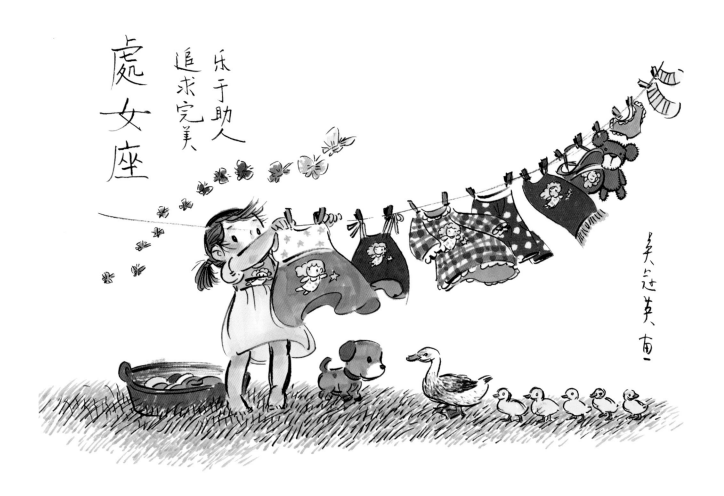

处女座

乐于助人
追求完美

画中晾晒的衣服和一群飞舞的蝴蝶是按照彩虹的顺序排列的，表现出处女座追求完美和敬业的态度。

天秤座

天秤座（Libra）是风象星座，由金星主宰，为阳性星座。天秤座的人公正、公平、优雅，注重友谊和人际关系，有时候会面临决策难题。天秤座的人通常是美丽和艺术的化身。他们照顾别人比照顾自己更多。他们不喜欢冲突，总是希望和平、公正。

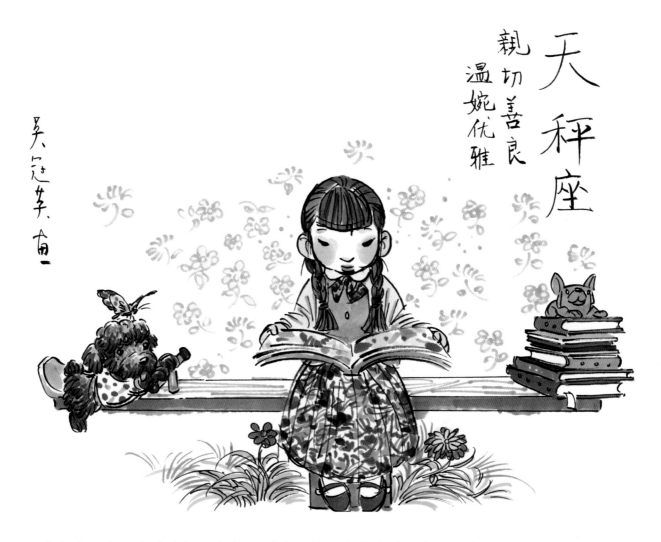

天秤座
亲切善良
温婉优雅

小女孩坐在一个跷跷板上安静地看书，她左边的小狗和右边的书形成了一个平衡，正如一个天平，显示了天秤座的优雅和对艺术的热爱。

天 蝎 座

　　天蝎座（Scorpio）是水象星座，由冥王星与火星主宰，为阴阳平衡的星座。天蝎座的人热情、敏感、神秘，具有强烈的控制欲和独立精神，有时候难以真正地信任他人。天蝎座的人是神秘且充满魅力的。他们有着强烈的探究欲，对日常生活中的细节非常敏锐。

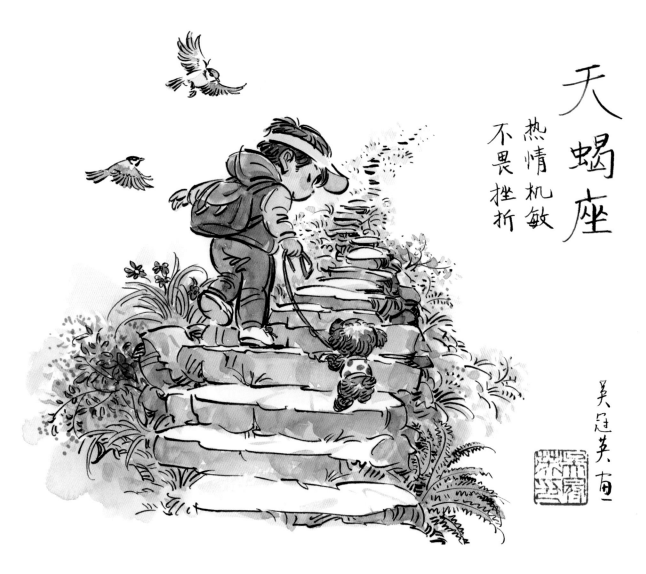

天蝎座
热情机敏
不畏挫折

小男孩在小狗的陪伴下正在爬山，表现出天蝎座的神秘、独立和不畏挫折。

射手座

　　射手座（Sagittarius）是火象星座，由木星主宰，为阳性星座。射手座的人乐观、自由、善良，追求知识并喜爱冒险，但有时候容易冲动和不负责任。射手座的人是超级乐观主义者。他们喜欢旅行、探险，热衷于寻找新鲜事物。

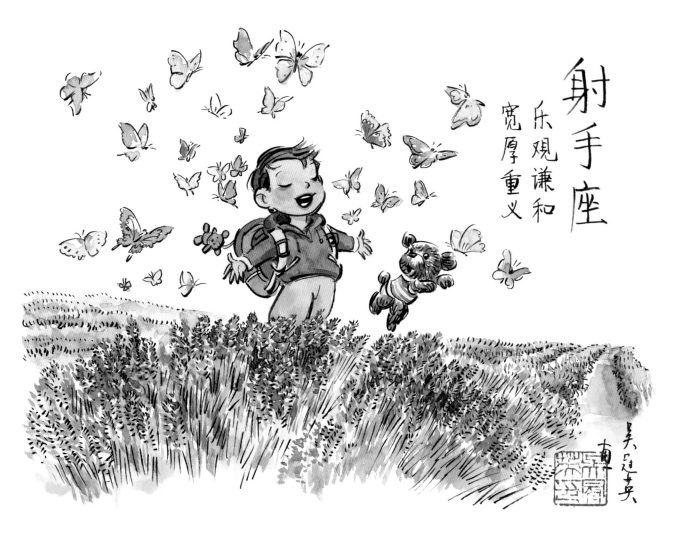

射手座
乐观谦和
宽厚重义

在一片美丽的薰衣草田间，小男孩和小狗欢欣雀跃地享受着大自然的美景，显示了射手座的乐观和热情。

摩羯座

摩羯座（Capricorn）是土象星座，由土星主宰，为阴性星座。摩羯座的人沉稳、实际、耐力强，重视职业和事业，追求稳定和安全，能够以自己的力量实现困难的目标和愿望，但也会过于严肃和忽略自己的情感需求。

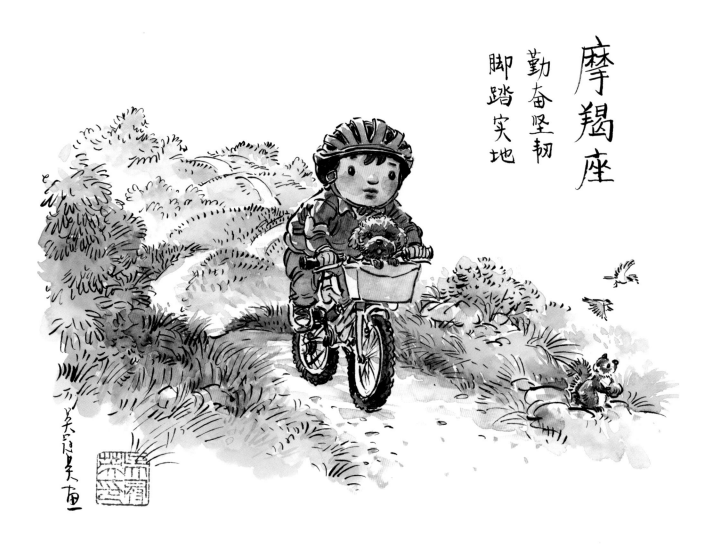

摩羯座
勤奋坚韧
脚踏实地

小男孩骑着山地车，在起起伏伏的山路中前行，表现出摩羯座的踏实和耐力。

水 瓶 座

水瓶座（Aquarius）是风象星座，由天王星主宰，为阳性星座。水瓶座的人富有创意、独立、包容，追求自由和多元化，他们关注社会、科技和改革，但有时候过于理论化和不切实际。水瓶座的人有着强烈的反叛精神，常常自己发明东西以尝试改变当前的状态。

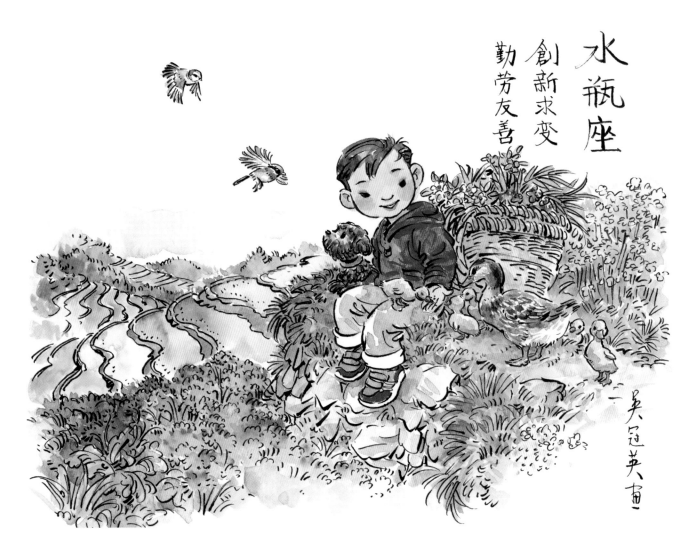

水瓶座
創新求變
勤勞友善

吳冠英 畫

　　小男孩坐在高高的梯田上，身后的竹篓里放满了刚采的鲜花。他友善地和小鸭子们玩着，身后的梯田呈现出多彩的颜色，表现出水瓶座的友善和富有创意。

21

双鱼座

双鱼座（Pisces）是水象星座，由海王星和木星主宰，为阴性星座。双鱼座的人敏感、慈悲、理想化，有艺术天赋和创造力，有着天生的同情心和爱心，乐于帮助他人，但有时候过于情绪化和缺乏自信。他们总是用自己独特的方式与他人交流，因此有着超凡的创造力和想象力。

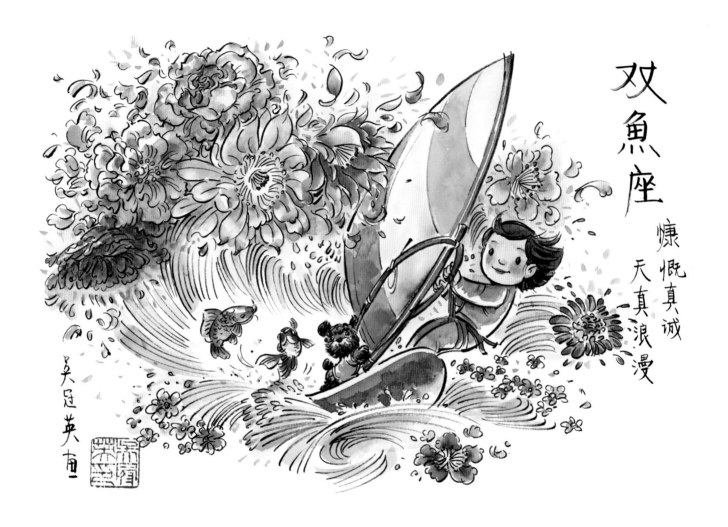

双鱼座 慷慨真诚 天真浪漫

小女孩正在冲浪，水中的两条鱼一跃而起，暗示了"双鱼"的主题。水中的浪花演变成鲜花，表现出双鱼座浪漫的想象和天真的情怀。

艺术家简介

吴冠英
（1955—2022）

中国当代杰出的艺术教育家，著名动画艺术家，著名插画连环画艺术家，中国风格动画与漫画艺术教育的开拓者。生前为清华大学美术学院教授，博士生导师。

祖籍广东中山，1955 年 12 月 30 日生于广西南宁，1982 年毕业于中央工艺美术学院（今清华大学美术学院）装潢美术系，留校任教。长期从事动画和漫画艺术的理论研究、教学和创作，为中国动画艺术的发展与繁荣培养了大批专业人才。

2008 年北京奥运会吉祥物"福娃"设计者之一，2008 年北京残奥会吉祥物"福牛乐乐"设计者，2011、2013、2015 年生肖邮票设计者，2015—2019 年中国邮政《拜年》邮票设计者，中华人民共和国成立 70 周年纪念币设计者。

曾荣获北京奥运会、残奥会特别荣誉奖，2007 年度中国创意产业杰出贡献奖，首届中国国际漫画节"中国漫画杰出贡献奖"，中国文化艺术政府奖首届动漫奖，第三十届中国新闻奖新闻漫画项目一等奖。

连环画作品主要有《带阁楼的房子》《邦斯舅舅》《灰姑娘》《古都》等，出版著作有《游画世界》《童趣二十四节气》《童趣节气·节日·生肖·星座》《动画美术设计》等。